渡假村
開發與營運管理

Resort Development and Operations Management

楊知義、賴宏昇 / 著

序

　　渡假村活動從羅馬浴場時期開始已流行千年，隨著旅遊意識的抬頭，觀光逐漸成了人們生活中不可或缺的休閒，良好的住宿環境是旅行中的首要考量，也是最需要與時俱進、服務顧客的產業。筆者們先後在銘傳大學開設「渡假村管理」與輔仁大學教授「綜合度假村管理」的課程，傳授關於經營渡假村之道。隨著2007年以來，澳門的數座休閒及娛樂綜合渡假村與2010年新加坡兩座綜合渡假勝地相繼開幕，有關渡假勝地、渡假旅館與渡假村的開發、管理與營運之議題發展更加受到關注，同時人專院校亦紛紛開設渡假村管理相關課程，因此筆者們藉此次出書將個人數十載的教學與實務開發經驗及資源和更多學校的師生分享。

　　因此本書旨在從各種觀點提供對渡假村的開發管理與營運產業之觀察，並舉世界各型態之渡假村為教材，以中立的角度來探討渡假村議題，並報告渡假村相關的事實與經驗，再加上以產業專家所累積的經驗作為產業發展、營運與衝擊的參考根據，記載渡假村產業如何發展與營運，希望能夠提供一個較全面的資訊來瞭解渡假村產業。本書亦同時提供了目前國內所缺乏的渡假村產業營運與開發需制定的重要訊息與議題，希望所有的讀者經由論述及經驗分享，認識渡假村產業上的一些重要且獨特的營運與開發議題，對渡假村產業發展的範疇獲得更深入的瞭解。

　　最後，作者們要感謝提供寶貴意見的產學官研相關人士，對於在撰寫過程中的支持與幫助，更要敬上十二萬分的謝意給予下列對

i

於本書編寫有所貢獻之學者：銘傳大學鄭建瑋博士與方彥博博士，
由於各位先進的幫忙與協助，加快了這本書的歷程。

<div style="text-align: right">

楊知義、賴宏昇 謹識

</div>

目　錄

 第二篇　渡假村的開發　51

目　錄

v

第四篇　結　論　277

第一篇
緒　論

Chapter 1

住宿業與渡假村概述

學習重點

➢知道住宿業之類別及類型
➢認識各類住宿旅館之特質
➢瞭解各類型的渡假村
➢熟悉旅館與渡假村管理之本質與特性

本章闡述序列是先介紹住宿業以建立讀者基本概念，再由淺入深敘述渡假村產業區塊的內涵及管理特性。

第一節　住宿業概述

住宿業是一種以出租已裝潢家飾的客房供遊客（visitors）停留過夜之行業，業主尚須僱用專業工作人員接待並安適入住的房客，從而收取費用獲取利潤的服務業。

經營住宿業的供應商主要係提供過夜遊客滿足生理上的需要，其經營管理的餐廳與客房均為實質可視性／有形性（tangible）商品，但因具易流失性／易逝性（perishable）難以盤存，故與一般零售服務業之管理有異。

在台灣，住宿業依照現況一般分為商務旅館與休閒旅館[1]，商務旅館多位於城市區或市郊區的中心，休閒旅館多位於鄉村區或風景名勝區。大型商務旅館符合交通部觀光局的評鑑標準者，被歸類為國際觀光旅館（四或五星級[2]飯店），其他較小型商務旅館則歸屬於縣市政府工商局（科）負責管理；休閒旅館則分為四或五星級大型國際觀光旅館（渡假村）、一般休閒（渡假）旅館或國民旅舍與民宿等三類旅館。

一、住宿業管理之特性

住宿業一般又被稱作餐旅服務業，核心商品為餐廳、旅館房間

[1] 旅館在台灣又稱旅社、旅店或大飯店，在中國大陸或港澳地居通稱酒店。
[2] 旅館分級的標準，台灣的標誌為梅花，英國為皇冠。

與專業服務，故管理工作主要集中如下內容：

1. 基本（核心）商品爲乾淨舒適的房間與美味餐飲佳餚。
2. 需要密集勞力提供高品質的服務。
3. 建築物設施需要經常保持良好維護狀況。
4. 必須提供有禮貌專業的接待服務。
5. 營業範圍內不論是參訪、住宿或用餐的客人，經營業主皆需保障其人身財產之安全。

二、住宿業之類別與類型

依據美國旅館與住宿業協會（American Hotel & Lodging Association，簡稱AH&LA）的住宿業分類基礎，住宿業可以基於以下幾個層面予以區分：

(一)基於擁有設施的類型（based on property types）

依住宿業的設施可將住宿業分爲：

1. 商務會議旅館／酒店（business & convention hotel）：擁有各種功能性會議設施供入住團體舉辦工作或專題研討會（workshop or seminar）公司會議（Corporate meeting）大型專業年會或說明會（symposium or conference）與國際研討會（convention）（**圖1-1**）。
2. 全方位旅館（full service hotels and resorts）：擁有多樣設施，除一般旅館基本設施外，尚包括商務、娛樂、婚宴、安適美容等設施與服務項目（**圖1-2**）。

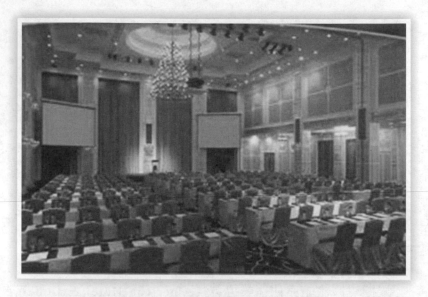

圖1-1　商務會議旅館的會議設施

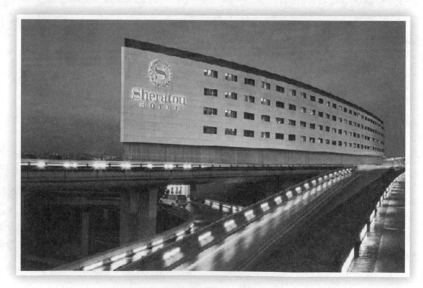

圖1-2　全方位旅館──喜來登酒店

3.平價旅館（budget inn）：擁有簡單裝潢客房與公共空間，房
　間內並提供平價消耗性用品與自助式服務內容（**圖1-3**）。

圖1-3　平價旅館──假日飯店

4.精品汽車旅館[3]（motor hotel）：擁有室內或戶外小型汽車
　（sedan）停車空間，客房內強調裝潢家飾用品並提供享樂用
　設施與高級衛生盥洗消耗性商品（**圖1-4**）。
5.溫泉旅館（spring hotel）：擁有天然溫泉供應之碳酸、硫
　磺、重曹[4]、鐵鏽、食鹽等各類的溫泉水源，業者將其開發成
　室內或戶外湯泉室並提供遊客泡湯服務（**圖1-5**）。

[3]在台灣，汽車旅館多位於市區提供客人短時間休息使用，內裝強調「精緻
化」，與美國位於高速公路沿線的平價汽車旅館不同，故稱「精品」。
[4]含碳酸氫鈉的溫泉，是對皮膚有滋潤功能的「美人湯」泉質。

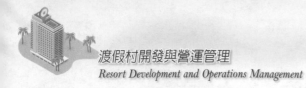

圖1-4　精品汽車旅館──薇閣精品旅館

圖1-5　溫泉旅館

6.高爾夫渡假村（resort & country club）：擁有主要的遊憩設施為高爾夫球場俱樂部，銷售的商品為套裝高爾夫假期旅遊活動（**圖1-6**）。

圖1-6　高爾夫渡假村

7.溫泉水療渡假村（resort & spa）：擁有主要的遊憩設施為熱礦泉為主的水療浴與安適美容三溫暖等相關設施與服務（**圖1-7**）。

8.遊艇渡假旅館（hotel & marina）：擁有主要的遊憩設施為遊艇碼頭，提供遊客以遊艇出航為主的水上遊樂活動與服務（**圖1-8**）。

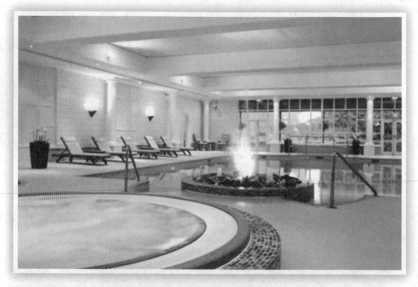

圖1-7　溫泉水療渡假村之水療設施

圖1-8　遊艇渡假旅館與碼頭

(二)基於所在位置（based on location）

依住宿業的所在位置可將住宿業分為：

1. 城市區旅館（urban hotel）：位址多位於交通方便人口聚居的都會商業區，易於從事業務洽商，主要是為了招睞商務市場客源，房客也便於享受城市娛樂的旅遊活動（city tours）（圖1-9）。

圖1-9　城市旅館

2. 城郊區旅館（suburban hotel）：位址多位於郊區土地價格不高之處，投資建造成本相對低廉，可壓低房價以吸引客源（圖1-10）。

圖1-10　城郊旅館

3.鄉間區旅館（rural hotel）：位址多在鄉下地區交通轉接動線附近，提供民宿（Bed & Breakfast，簡稱B & B）或平價旅館（pension）的住宿服務（**圖1-11**）。
4.風景名勝區旅館（resort hotel）：位址多在風景名勝區，鄰近地區有諸多旅遊景點（attractions），可供住房客人日間外出從事短遊程之旅（**圖1-12**）。

圖1-11　民宿

圖1-12　風景名勝區旅館

5.水上旅館（floating hotel）：位址多在河道、湖泊或海灣區以船屋樣式建造，提供水上生活的另類住宿體驗（圖1-13）。

圖1-13　水上旅館

(三)基於營運方式（based on operations）

依住宿業的營運方式可將住宿業分為：

1.城市或商務旅館（urban or business hotel）：提供房客商業中心設施、設備與秘書服務，房價中的餐食計畫[5]（meal plan）多為只提供早餐的大陸或百慕達式計畫（Continental Plan or Bermuda Plan），亞洲地區的酒店業者一般提供菜色樣式選擇性多的吃到飽（all you can eat）自助早餐（圖1-14）。

[5]旅館的餐食計畫分包含在房價內與須另付費的兩種用餐方式。

圖1-14 城市旅館

2.汽車旅館（motor hotel）：提供住宿房客自駕車的停車空間
與簡易休憩娛樂設施（**圖1-15**）。

圖1-15 汽車旅館

3.城郊旅館（suburban hotel）：提供平價的住房服務，環保房務（green housekeeping）是目前新推動的管理方案，規劃短遊程旅遊[6]（excursions）與開發戶外遊樂（outdoor recreation）活動與設施是其主要業務。

4.民宿[7]或青年旅舍（B & B or youth hostel）：提供小量多鋪位客房或連通式鋪位大舍房（使用換洗睡袋）營運，屋主自兼客房管理者，較便宜的房價中一般含大陸式早餐，在大廳區食堂用餐。

5.渡假村與渡假旅館（resort & resort hotel）：提供渡假遊客休憩導向的客房、遊樂與娛樂硬體設施與軟體遊樂及旅遊活動等像居家一樣溫馨的整體享樂環境。

6.海上、船屋或火車旅館（cruise, boat or rail hotel）：提供郵輪、大型渡輪（船屋）或鐵道火車（隔間床位）的移動式住宿體驗（**圖1-16**）。

圖1-16　船屋、火車旅館

[6]從旅館出發，1日或半日來回的遊程。

[7]台灣民宿多樣發展，特色爲走精緻奢華風，也有公寓或別墅型高價民宿，與他國的平價住宿有異。

第二節　渡假村概述

　　渡假村屬於住宿業（the lodging industry）的一環，是一種經營業者提供內含多樣休閒（leisure）遊樂（recreation）娛樂（entertainment）等遊客享樂體驗設施與活動（facilities and activities）的大型旅館／酒店產業（the accommodation industry）[8]。渡假村主要服務的市場為短假期（holiday）或長假期（vacation）的家庭與團體遊客（visitors），現在許多業者亦積極開拓會展（MICE）市場，這是一種以商務渡假的公司會議（corporate meeting）獎勵旅遊、國際會議或展覽會形式存在的新興市場，可聚集眾多人士進行商業活動之交流。所謂的會展市場包含的範圍是(1)企業等的會議（Meetings）；(2)企業等所舉辦的績優員工獎勵旅行（獎勵旅遊）（Incentive Travels）；(3)國際機構、團體、學會等所舉辦的學術研討會、國際會議（Conventions／Conferences）；(4)慶典活動、展示會、商展與世界博覽會（Events／Exhibitions／Expositions）。MICE是取各項活動市場英文名稱的第一個字母。

一、渡假村之類別與類型

　　渡假村可依照產業據點開發規模、營運位址或擁有的主要休閒遊樂設施來區分其類別與類型。

[8]旅遊目的地型名勝地區，區內風景優美，擁有多處景點，有豐富遊樂資源，遊客可長時間停留。

(一)依照產業據點開發規模區分

渡假村依照產業據點開發規模（based on site scale）分為三種類型：

1. 渡假勝地（resort destination）：自然資源豐富、風景優美的地理區域，經營管理的工作為規劃與開發（planning & development），如台灣恆春半島的墾丁地區（Kenting）、印尼的峇里島（Bali）、日本的富山縣立山黑部區（Kurobe Tateyama）與中國大陸的杭州市西湖區（**圖1-17**）。

圖1-17　高山渡假勝地

2.渡假村（resort village）：位於風景名勝區大型的住宿業，土地及營運規模皆屬大型的餐旅業，擁有多樣的戶外遊憩與室內娛樂設施，管理的工作為規劃、開發與營運作業（planning, development, and operation），如恆春半島墾丁區的凱撒大飯店（Caesar Park Hotel Kenting）與印尼峇里島庫塔（KUTA）海灘區的卡提卡廣場渡假村（Kartika Plaza Resort & Hotel）（**圖1-18**）。

圖1-18　海濱渡假村

3.渡假旅館（resort hotel）：風景名勝區內小型的住宿業，位於渡假勝地內或風景名勝古蹟區附近，管理的工作為開發與營運作業（development & operation），如恆春半島墾丁區的福容大飯店（Fullon Resort Kending）、南投縣日月潭風景區的日月潭大飯店（Sun Moon Lake Hotel）、台灣北海岸風景區內野柳的翡翠灣福華渡假飯店（Howard Beach Resort Green Bay）、

花蓮縣太魯閣晶英酒店（Silks Place Taroko）與印尼峇里島的
蘇利絲海灘水療酒店（Sulis Beach Hotel & Spa）（**圖1-19**）。

圖1-19　渡假酒店

(二)依營運所在的位址或擁有的主要休閒遊樂設施區分

渡假村依照其營運所在的位址或擁有的主要休閒遊樂設施共可
分為八種類型：

1. 高山渡假村（mountain resort）：營運位址位於高山地區，為
避暑勝地或山嵐、森林與美景所在（**圖1-20**）。
2. 滑雪渡假村（ski resort）：擁有陡坡滑雪場設施（alpine ski
facilities）或鄰近滑雪勝地（ski resort destination），遊客可
體驗越野滑雪（cross-country ski）或雪鞋滑雪（snow shoes
ski）活動，如中國東北的吉林省北大壺地中海渡假村（Club
Med北大壺）。

圖1-20 高山渡假村

3.遊艇渡假村（resort & marina）：擁有遊艇碼頭（圖1-21），
業者提供遊艇與碼頭、水岸、水濱、浮潛或水肺深潛（skin
& scuba diving）等水域遊樂活動。

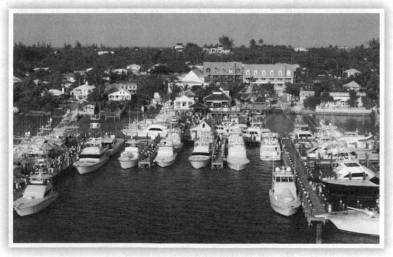

圖1-21 遊艇渡假村

4.高爾夫渡假村（resort & country club）：擁有高爾夫球俱樂部
　與搭配活動計畫的網球場設施，如台灣桃園市的桃園大溪笠
　復威斯汀度假酒店（The Westin Tashee Resort）（**圖1-22**）。

圖1-22　高爾夫渡假村

5.海濱渡假村（beach resort）：營運位址鄰近海灘，擁有3S
　（陽光、沙灘與海水）的氣候與天然資源優勢，如越南河川
　米高梅渡假村（MGM Grand Resorts & Casino Ho Tram）。
6.溫泉水療渡假村（resort & spa）：擁有天然的溫泉或熱礦泉
　自然資源，經營業主據以發展水療等療癒型休閒活動、設施
　與服務，如台灣花蓮太魯閣晶英酒店。
7.水世界渡假村（resort & water park）：擁有人造的戶外游泳
　池、漩渦池、滑水道、水中排球場、瀑布流水、峽谷造景、
　人工河流與飲料點心吧檯等設施的親水樂園。
8.賭場渡假村（resort & casino）：擁有博奕娛樂場、表演廳、
　豪華餐廳與吧檯、名店街購物中心等設施，如新加坡聖淘沙
　名勝世界（Resort World Sentosa）（**圖1-23**）。

圖1-23　賭場渡假村──太陽城賭場渡假村

二、渡假村之房間數在住宿業中之分布（依位址區分）

在美國渡假村房間數約佔整體住宿業的19%，城市飯店23%，城郊飯店22%，州際公路旁飯店29%，機場飯店7%（**圖1-24**）。

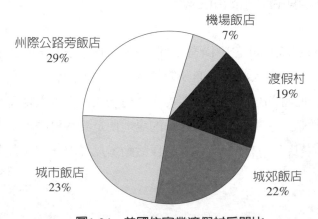

圖1-24　美國住宿業渡假村房間比

第三節　渡假村營運管理之特性

渡假村因為選址條件的關係，多位於遠離都會生活圈的偏遠地區，日常整補不易，且因擁有遊樂資源的環境特性，需要做資源導向的利用，故在營運管理上有以下十四點之特性：

一、遊客市場（visitor market）

主要客層為渡假及休閒旅遊區隔市場及渡假導向之國際與企業會議及獎勵旅遊團客市場。渡假村吸引遊客之特色一般為名聲（reputation）鄰近區景點（area attractions），如博物館、藝術館、古蹟、花園等及業主提供之遊憩活動（resort recreation activities）。市場渡假概念為個人、家庭、團體在渡假／休閒／商務時享受渡假村提供之設施、服務及休憩活動產品。

二、設施項目（facilities）

渡假村為現代社會中僅有之建築物的建造目的只是為了取悅其使用者。渡假客人與一般商務飯店客人相比，其居住天數較多，待在房間內的時間也較多，故客房之使用空間較大；因是為渡假而來，遊憩活動成了主導，遊憩活動的場地便是渡假村廣大土地上的設施。渡假村客人喜歡參與各式各樣活動，以尋求一個「豐盛全然的體驗」。

三、地點位置（location）

　　一般渡假村皆位於人煙稀少的偏遠地區，鄰近物資供應有限，故須發展成自給自足之事業體。渡假村之所以所在位置在遙遠之地，原因有：土地便宜、政府配合興建公共設施、政府獎勵投資、氣候特佳或已擁有既有市場。因位置距離城市區遙遠，需面對人力資源供給不足與員工流動性大之問題，以及餐食物料儲存與設施維護需耗時等待等特殊狀況。

四、遊樂機會（recreation）

　　一般商務飯店鮮能提供客人多樣化遊樂活動及設施，因為操作與維護成本太高，不符合企業利益。渡假村必須提供渡假客人多種主要戶外遊樂活動及設施（如高爾夫球場、滑雪場、遊艇碼頭、主題園區、游泳池與水世界）以建立品牌名聲，亦要準備附屬型室內遊樂活動及設施（如壁球活動間、桌撞球與電玩遊戲間、水療健身俱樂部與夜店酒廊型娛樂廳），如此才能博得更高的住房率及房價。

五、營運季節（seasonality）

　　一般商務飯店無環境因子限制，皆為全年營運，部分渡假村受限於氣候因素，只能季節性營運，稱之為夏或冬季渡假村。事實上，85%以上的渡假村為全年營運，但尖離峰差距明顯過大，即使在離峰時期提供很多豐盛遊憩活動亦難招徠到顧客。

員工僱用常是難題，兼職者多、流動性大，召募訓練及留住有效人力皆不易。全職員工被訓練成具多種專長，在夏日要駕駛吉普車導引住客的旅遊活動，冬日則還需操作滑雪場升降機，不似商務飯店的員工能專注於一職並嫻熟於工作。

六、人員服務態度（personnel attitude）

旅館管理成功之要訣（或稱定律）就是專業的接待服務，人員之態度是否熱忱有禮決定傳送服務品質的高低。渡假村是二十四小時永不休息的場所，並滿足客人多樣化需要，工作人員必須時刻展現出關切、安適及幸福洋溢之「可視之管理」（visible management）服務態度。

人員態度要傳遞出「居家之招待」（home and family hospitality），使客人感受到整個酒店就像自己的「另一個家」（extended family）。

七、經理與經營層面（manager and management）

所有旅館業之經理級人員必須擁有管理一般旅館之基本商品——房間及餐飲設施之業務知識。而渡假村之經理級人員還必須要有解決非日常例行問題之顧客關係專業知識及能力。

位於偏遠地點之渡假村經理人員更要具有預先採購及分配一至兩個月館內物資／料（含餐食）使用量之規劃能力。

八、企業（雇主）責任（corporate or employer responsibility）

渡假村大多是其鄰近村落居民的主要經濟來源且可能是唯一的資源，社區居民之生活與生存全仰賴業主能永續營運。

渡假村業主具有存續村落之社會責任，故在經營管理上要更有績效地賺取企業利潤，讓渡假村能永續營運以確保員工之工作權。一般商務飯店係依據預估之住房率來調控勞力人事成本，此人力管理原則在渡假村是不適用的。

九、員工宅宿（employee housing）

商務飯店位於人口密集的城市區，交通方便，業主不需擔心員工的住宿問題，相反地，渡假村大多位於人煙稀少的偏遠地點，如果不替員工解決住宿問題，很難招募到長期職工。

渡假村業者尚須提供永久性的社區型宿舍環境，其中包括學校、教堂、購物中心、遊憩場地及社區服務性機構，讓員工家庭生活無虞，以維持長遠穩定之人力來源。

十、人力技術（labor skills）

商務飯店位於城市區，社區人力資源豐富，員工召募容易，人員平日專於一個工作職務，易表現出專業水準，可短期熟練於該職位工作。渡假村員工的人力市場規模較小，許多人力資源皆須替換各種不同的工作職務，以取代在離峰季節時離職兼職員工所留下之工作。

十一、營收來源（sources of revenue）

一般商務飯店有兩項主要營業收入（90%以上）來源：房間及餐飲業務收入，同時亦有少數營業收入（低於10%）是來自於電話費、停車場、保養場及零售商店的收入。渡假村有三項主要的營業收入來源：房間、餐飲、遊憩活動與設施〔使用遊憩設施、在專賣店（pro shops）購物及銷售鄰近景點的旅遊行程〕收入。

十二、活動控管（activity control）

渡假村營運作業統計營業收入之收支表（the profit and loss or income statement）較一般商務飯店更爲複雜。因爲每項遊憩活動都有排定不同的區分活動時段，而搭配之餐飲設施也要配合排定不同的區分服務時段，所以收支表也要依照不同的活動─餐飲區分時段特別製作。

具有營收利潤潛力之活動搭配餐飲服務時段的控管安排，因爲與企業利潤息息相關，在渡假村產業就甚爲重要。

十三、帳目平衡（the balance sheet）

渡假村之土地及建築物設施投資等固定成本較一般商務飯店要來得高很多，目的是提供住客多樣化遊憩娛樂、餐飲購物、環境景觀及企業長期成長機會。

the balance sheet爲會計帳目之資產負債表，由表列數據可以立即看出渡假村營運的盈虧現況。渡假村因固定成本較大，在資產負

債表的帳目數字上不好看，致償付能力被數據湮沒，打消負債部分之財務操作為籌募資金，方式為銷售渡假別墅（vacation homes）、農莊（cottages）及產權共有房間單位 （resort condominiums），或預售住宿分時共享會員證（time-share unit）。

十四、傳統保持（resorts and tradition）

擁有傳統，對於各類型的旅館皆很重要，對渡假村尤甚。保持傳統是建立渡假村老顧客市場（repeat business）及抓住回流顧客（returning clientele）之最佳良方。

定期舉辦名人邀請球賽（高爾夫或網球）美食烹飪課程、橋牌公開賽、團體客群迎新與惜別晚會、年度節慶活動及主題週末晚宴等皆是傳統保持的最佳例子。

問題與思考

➤城市旅館與休閒旅館相異之處為何？

➤旅館、飯店、酒店，不同的地區名稱，包含著哪些元素概念？

➤渡假村管理特性中內含的專業知識有哪些？

Chapter 2

渡假村（含旅館）之發展沿革

學習重點

➤ 熟悉渡假村之起源及發展過程

➤ 知道美國渡假村發展之各階段重要紀事

➤ 認識渡假村（勝地）之生命週期

➤ 從實例中瞭解渡假村是如何延長其生命週期而獲得成功的啟示

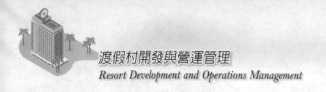

第一節　渡假村與旅館之發展過程

　　20世紀前，渡假村與旅館依照住宿業發展沿革可分爲五個重要歷程：(1)羅馬浴場時期；(2)熱／溫礦泉池時期；(3)溫泉旅館時期；(4)渡假旅館時期；(5)新大陸旅館與渡假村的早期發展，分別說明如下：

一、羅馬浴場[1]時期（The Roman Baths）

　　羅馬用武力征服了希臘，羅馬將軍與皇族們享受休閒的場所就是浴場，如日本性格巨星阿部寬（Abe Hiroshi）主演的電影《羅馬浴場》內場景一樣，浴場牆壁與地板貼上馬賽克磁磚拼圖（海妖或海神像），堂弄並擺置穀神莎賓娜雕像用以祈福，充滿藝術氣氛，浴場是羅馬封建社會政要們日常生活休閒遊憩與社交場所，因爲浴場除了清潔身體外尚有健康的效益。

　　古羅馬大浴池（澡堂），浴場區（冰與溫泉浴池及可透熱氣的天井）四周環繞寬廣之運動遊憩設施區、餐廳、休息住宿及商店購物區（圖2-1）。羅馬貴族們有在權貴專用大浴池（Baths）泡湯或洗三溫暖的風尚，故有溫泉（hot spring）或熱氣泡礦泉（spa）的地方，很多被開發成「湯泉屋」之休憩設施。早期浴場尚分男湯與女湯，中羅馬時期，混浴逐漸爲大眾所接受，泡湯匯流入渡假村體系就成爲水療渡假村（spa resorts）或溫泉渡假村（hot spring resorts）。

[1]公元前54年前興建之遺址目前仍殘存。

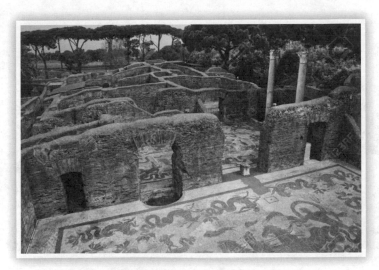

圖2-1　古羅馬大浴室（**Baths of Neptune**）

二、熱／溫礦泉池時期

熱礦泉（spa）是一種富含二氧化碳（CO_2）氣體的地下湧泉，高溫泉水湧出地表後，原地下岩層受壓氣體在釋壓後形成氣泡浮出水面，如飲料碳酸汽水開罐後氣泡湧現景象，浸泡其中，湯泉水氣泡有肌膚按摩功效。歐洲著名的熱礦泉湯屋或渡假村包括：

1. 比利時最著名之溫泉渡假村斯吧（Spa）[2]，建於1326年，是歐洲大陸最早的渡假村（圖2-2）。其他有名的尚有15～17世紀間陸續在比利時的列日省（Liege）附近發現可以治療慢性病，泉水富含鐵鏽質（rusted）的鐵礦溫泉（chalybeate spring）與薩爾特—雷斯的熱礦泉（Sart-lez-Spa）。

[2]Spa的意思是泉源，是比利時的製鐵商Colin le Loup所創建。

圖2-2　比利時的溫泉渡假村Spa

2.瑞士中部位於少女峰（Jungfrau）知名景點山腳下的小鎮茵特
拉肯（Interlaken），15世紀原本以發展旅店（Hostel）型式
的住宿設施接待宗教朝聖的旅客，18世紀中葉開始轉型成爲
溫泉旅館。

3.英國的英格蘭之巴斯（Bath）、巴克斯敦（Buxton）、唐橋
井（Tunbridge Wells）等熱礦泉池在查理二世在位時期陸續
開發，伴隨著一些與英國皇室的羅曼史故事情節[3]，陸續建立
水療溫泉（spas）勝地之知名度（**圖2-3**），位在巴斯的羅馬
浴場是一處保存良好的歷史古蹟，設施主體低於建造於19世
紀的現代街道。

4.德國的巴登—巴登（Baden-Baden）溫泉池，位於德國的西南
部，黑森林[4]的西麓，奧斯河谷，鄰近卡爾斯魯厄。巴登—巴

[3]英皇查理二世與皇后凱薩琳在這些溫泉池治療不孕症的流傳故事。
[4]地表種滿了杉樹與松樹，遠看一片漆黑，被稱作黑森林。

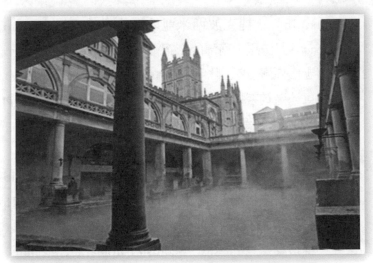

圖2-3　英格蘭Bath的水療溫泉古蹟「羅馬浴場」

登是著名的溫泉療養地、旅遊勝地和國際會議城市[5]。

三、溫泉旅館時期

　　因為地方上發現有天然溫泉源頭冒出，居民為自身泡湯方便先建造溫泉池，後因湯泉名聲遠播，訪客迭至，商人有利可圖，再發展成溫泉旅館用以營利，每個溫泉勝地的形成幾乎都依循此軌跡而成名。此時期世界著名的溫泉勝地與旅館概述如下：

1. St. Moritz是瑞士最早建立之鐵鏽礦泉池，其歷史可以追溯到古羅馬時代，跟進發展之世界有名的溫泉旅館區有奧地利中部薩爾茲堡邦（Salzburg）[6]的巴特加斯泰因（Austria's

[5] 美國小說家馬克吐溫對巴登─巴登做出過如下評價：五分鐘你會忘了你自己，二十分鐘你會忘了全世界。
[6] 首府是薩爾茲堡市，天才音樂家莫扎特的家鄉。

Badgastein）、捷克波西米亞地區的馬倫巴（Bohemia's Marinbad）與法國中南部的市鎮維琪（France's Vichy）。

2.日本富士山區國立公園[7]（Fugi-Hakone-Izu National Park）內位於關東地區神奈川縣綠色廣場箱根酒店（Hotel Green Plaza Hakone），是一間在客房就看得見日本聖山象徵富士山的旅館（圖2-4）。

3.加拿大艾伯特省班夫泉國家公園（Banff Spring National Park）內的班夫溫泉渡假村（Fairmont Banff Springs Hotel Resort），這家渡假村是位在班夫國家公園內的城堡式建築，具蘇格蘭宏大的風格（Scottish baronial architecture），有724間客房，距離弓河瀑布（the Bow Falls）和加拿大落磯山脈懷特博物館約1.8公里，遊樂設施包括一個游泳池、一個保齡球館、五個室內網球場與一個二十七洞的高爾夫球場（圖2-5）。

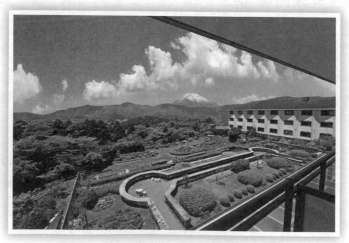

圖2-4　日本的Hotel Green Plaza Hakone

[7]日本國家級公園皆稱作國立公園。

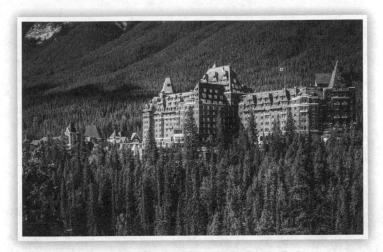

圖2-5　加拿大班夫泉國家公園Fairmont Banff Springs Hotel Resort

4.美國阿肯色州熱礦泉國家公園（Hot Springs National Park）
內的阿靈頓溫泉水療渡假旅館（Arlington Resort Hotel
& Spa），是一個西班牙文藝復興期的建築（Spanish
Renaissance architecture），許多名人喜歡來此住宿，包括小
羅斯福總統（Franklin D. Roosevelt）與大聯盟（MLB）職業
棒球明星貝比・魯斯（Babe Ruth）[8]（**圖2-6**）。

四、渡假旅館時期（由瑞士最早建立旅館各項標準）

1.瑞士最早建立之商用旅館（15世紀）為茵特拉肯旅館（Hotel
Interlaken），是遊客前往知名景點少女峰（Jungfrau）[9]的中
繼站，離東火車站約五分鐘距離（**圖2-7**）。

[8]貝比魯斯，是美國職棒史上強打者，為洋基取得四次世界大賽冠軍。為紅襪
取得三次世界大賽冠軍。
[9]阿爾卑斯山脈山巒起伏，此處側看時有如少女躺臥的身形。

圖2-6 美國阿肯色州Arlington Resort Hotel & Spa

圖2-7 瑞士茵特拉肯旅館（Hotel Interlaken）

2.Hotel Baur Au Lac（1844）面對琉森湖（Lake Lucerne），是瑞士第一家利用風景為商業價值之旅館，是包爾家族（the Baur family）[10]的事業。

3.Pension Faller（1860）是巴德斯家族（the Badrutts family）第一家開發四季營運之季節性旅館，其他巴德斯家族擁有的旅館還有1815年開幕的伯尼娜酒店（Hotel a la Vue de Bernina）與1896年營運的洛桑宮殿酒店（Palace Hotel）。

4.Pension Burgenstock（1873）是首開豪華級旅館之先驅，現在旅館的全名是Bürgenstock Resort Lake Lucerne，是瑞士最大的整合型旅館渡假村（hotel resort）（圖2-8）。

圖2-8　瑞士Bürgenstock Resort Lake Lucerne

[10]瑞士的旅館業主要由兩大家族包爾與巴德斯家族開創。

五、新大陸旅館與渡假村的早期發展

1. 1722年來自歐洲的新移民在賓夕法尼亞州（Pennsylvania）發現了黃溫泉（Yellow Springs）與巴斯溫泉（Bath Springs），該兩處溫泉區很快變成夏日渡假勝地。幾年後維吉尼亞州（Virginia）發現了暖溫泉（Warm Springs）、療浴溫泉（Healing Springs）與熱溫泉（Hot Springs），1766年家園房產公司（Homestead）在熱溫泉建立其第一家旅店[11]，開始接待遊客。

2. 1767年紐約州發現了薩拉托加溫泉（Saratoga Springs），1778年西維吉尼亞州發現了白硫磺溫泉（White Sulphur Springs），後來都發展成知名溫泉區。1857年白硫磺溫泉區的綠薔薇渡假村（The Grand Central Hotel）盛大營運且一直很成功。

3. 1829年特里蒙旅店（Tremont House）在麻塞諸塞州波士頓（Boston）開幕，開始引導豪華旅館進入市場，它結合了許多酒店的「第一」（圖2-9）。

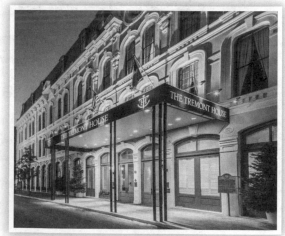

圖2-9　美國第一家大型豪華旅館Tremont House

[11]現名為The Omni Homestead Resort Hot Springs。

第二節　20世紀旅館與渡假村的發展

一、豪華旅館時期（1900's～1930's）

　　1829美國第一家大型豪華旅館Tremont House開始營業，開啓了1900～1930年代的大型豪華旅館時代（The Grand Luxe Hotel），目前仍在營運中全球最具代表性之大型豪華旅館有：

1. 紐約花園廣場酒店（The Plaza New York）：1907建成時是世界第一大旅館。位於紐約中央公園旁，是一個二十層樓的豪華旅館，爲曼哈頓島的地標建築物，陳水扁過境紐約時曾在此過夜並公開參觀證交所、大都會博物館（圖2-10）。

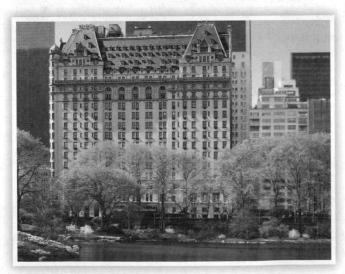

圖2-10　紐約花園廣場酒店（The Plaza New York）

2.巴黎麗池酒店（Hôtel Ritz Paris）：英國黛安娜王妃車禍往生前最後與情人約會之處，可可・香奈兒女士（Coco Chanel）[12]從1934年到1971年去世之前一直都住在巴黎的麗池酒店。

3.倫敦麗池卡爾頓酒店（Ritz-Carlton London）：世界頂級奢華酒店及渡假村品牌之一的麗池卡爾頓，傳統始於以「酒店業者之王，王者之酒店業者」而著稱的酒店經營者凱撒・麗池，麗池卡爾頓的座右銘是「我們以紳士淑女的態度，爲紳士淑女們忠誠的服務」。

二、「大連鎖」旅館時代（1930～1945）

在1930年代經濟大蕭條期（The Depression）[13]開始發展，其喊出之商業行銷口號（slogan）爲a bed for the night（一床過一夜）。多爲旅店（hostel）、旅社（pension）及民宿旅舍（B & B）類型旅館，沒有具代表性的旅館，但有一位促成旅館連鎖營業之代表性人物Ellsworth Statler[14]。

三、旅館業連鎖企業建立時代（1946～1959）

1.希爾頓（Hilton）飯店（Conrad Hilton創立）、喜來登（Sheraton）酒店之連鎖企業建立時代，採用方式爲承租（lease）、購買（purchase）及合併（merger）。

[12]香奈兒香水創辦人，曾以其名CoCo爲香水命名。
[13]是20世紀持續時間最長、影響最廣、強度最大的世界性經濟衰退。
[14]旅館業先鋒，十三歲時就在維吉尼亞州的旅館The McLure House Hotel擔任行李員。

2. 1950年波多黎各加勒比希爾頓酒店（Caribe Hilton）開始營運，為世界第一個有電梯及中央冷氣系統之旅館，專為服務商務及渡假客人市場而設。

3. 1960年代為凱悅集團（Hyatt）連鎖建立時代，旅館大廳（lobby）採用挑高中庭（atrium）之設計係源於本連鎖旅館（以渡假飯店起家），設計師為美籍建築師約翰·波特曼（John Portman），始於1967亞特蘭大凱悅麗晶酒店（Hyatt Regency Atlanta）。

四、汽車旅館時期（1950's～1960's年代）

汽車旅館（motel）開始興起時代是在美國州際公路網（interstate highway）[15]興建後，汽車旅館多位於路邊及郊區。最具代表性的旅館為假日飯店連鎖（Holiday Inn chain），該集團創辦人為凱蒙斯·威爾森（Kemmons Wilson）[16]，飯店的等級屬於住宿設施業的Y class（航空客運業客艙等級在經濟艙之機票座位的等級）。

五、全方位旅館時期（1975～2000年）

具代表性旅館有以會議功能與全方位服務（full service）為導向旅館——希爾頓（Hilton）、喜來登（Sheraton）、威斯汀（Westin），以及建於郊區位址的旅館——萬豪酒店（Marriott

[15]小羅斯福總統新政（The New Deal），也被稱為三R新政，其中的一項公共建設案。

[16]是Holiday Inn連鎖酒店的創始人，1952年在田納西州孟菲斯開設了第一家Holiday Inn。

Hotels & Resorts）。

六、整（複）合型渡假村時期（1971〜現在）

主題遊樂園（複合數個主題化渡假村）興起後至今已遍布全球，具代表性的為美國佛羅里達州迪士尼世界（Walt Disney World）、加州好萊塢環球影城（Universal Studios Hollywood）與六旗魔術山（Six Flags Magic Mountain）、新加坡聖淘沙島名勝世界（Resorts World Sentosa）[17]，與濱海灣金沙渡假村（Sands Marina Bays），這些渡假村以遊戲、休閒、遊憩與娛樂商品為核心設計成多樣化主題單元，各具特色的主題單元組合元素尚包括餐飲、旅館與周邊商品購物廣場的設施與體驗活動。

🏝️ 第三節　渡假村發展過程之重要歷史事件簿

一、渡假村之遊憩商品有生命週期

渡假村商品在上市後，其生命週期（product life cycle）會有六至七個發展階段期，如果業績衰退後沒有推出創新商品，則就可能退出市場（圖2-11）。渡假村商品之生命週期以美國紐澤西州大西洋城（Atlantic City, NJ）為例，說明如下：

[17] 經營業者是馬來西亞雲頂集團，老闆是華商林梧桐之子林國泰。

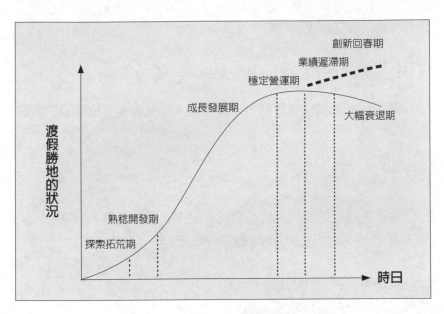

圖2-11　渡假村生命週期發展階段

(一)探索拓荒期（Exploration stage）

因為沒有興建公共設施，故只有少數的觀光客前來遊玩，還沒有發展出便利遊客的商業設施。

(二)熟稔開發期（Involvement stage）

仍止於季節性的遊賞型式，對地方經濟發展價值貢獻高的商業營利設施陸續開始興建。

(三)成長發展期（Development stage）

發展成渡假勝地後，遊客快速增加，更多的設施投入興建，包括提升淡季住房率的會議設施；因為有了競爭，業者開始做強勢廣

告與行銷，擁擠情況出現於旺季。

(四)穩定營運期（Consolidation stage）

地區觀光事業穩定發展，成長停止，延長觀光季節變成努力的事項。

(五)業績遲滯期（Stagnation stage）

承載量趨於飽和，渡假勝地已塑造出良好建設發展的意象，但開始退流行，商業設施不動產轉手情形增加。

(六)大幅衰退期（Decline stage）

遊客數量萎縮，渡假勝地過度商業化，居民不再訴求觀光地區應該環境清潔，交通不要堵塞。

(七)創新回春期（Rejuvenation stage）

地方社區的有識之士或團體開始想要扭轉挽救衰退情況，如投資新景點，美化環境，甚至允許博奕娛樂場合法進駐。

遊憩活動與設施商品是渡假村業提供給遊客休閒體驗的核心商品，餐飲旅館是與其搭配的商品組合特徵元素，核心商品的持續創新是渡假村延長商品生命週期的不二法則。渡假村核心商品遊憩活動與設施的創新原則如下：

1. 將具市場潛力的觀光原物料或遊戲、休閒、遊憩與娛樂活動與設施，向外延伸或向內添加各類趣味元素，使其有多樣化體驗或多重化選擇。
2. 複合類聚物料或遊樂活動並群分後形成主題化系列商品。

3.銷售空間大型化，上架或陳列商品組合提供的樂趣體驗序列化，誘導出暢快感（flow feeling）。

4.發掘周邊趣味與實用數位商品，用以搭配核心商品增加質感。

二、海濱渡假勝地──大西洋城延長商品生命週期實例

美國東部紐澤西州的大西洋海濱渡假勝地大西洋城，藉多項創新與第一（first）延長商品生命週期實例：

1.1870年建立大西洋海邊沙灘地面第一條木板人行棧道（the first boardwalk），提供遊客日光浴及新鮮空氣的健康福益（provide the healthy benefits of sunshine & fresh air）（圖2-12）。

圖2-12　大西洋城海濱木板棧道

2.1890年代舉辦全國第一次復活節大遊行（the nation's 1st Easter Parade），建造第一座延伸入海的娛樂碼頭（amusement pier）與摩天輪（ferris wheel, observation roundabout）。

3.20世紀初期，第一次在此嘗試電影開拍及氫氣飛船橫越大西洋的壯舉。

三、來自於渡假村發展歷史得到之借鏡

14～17世紀，人類文明從文藝復興期（The Renaissance）推進到開化時期，再經由18世紀產業革命之催生，科技成為現代人生活之主軸，以前渡假村要靠絕佳自然資源吸引渡假投宿客源，現代則可藉科技知識發展多樣訴求設施，創造更多需求，吸引眾多區隔市場遊客。啓示如下：

1.古代渡假村之設施賣點，如遊憩設施、三溫暖水療設施、餐廳、住宿設施、購物街或賭場等娛樂場所至今仍是市場銷售主力產品。

2.透過遊憩商品與商業創新原則與程序，持續將具市場潛力的觀光原物料或遊戲、休閒、遊憩與娛樂活動與設施創新，以增加渡假村吸引力。

3.交通運輸等基礎設施對渡假村業務發展很重要。

4.社會愈富庶，渡假村就愈有發展潛力，且醫療美容、團體旅客及會議渡假客層是成長中市場。

5.延長渡假村商業營運生命週期之道有：創新的管理、不斷投資發展新設施、避免環境遭受汙染及破壞等永續營運的理念。

6.因應大眾旅遊趨勢，渡假村之行銷策略須多元化、複合化，提供全方位的服務，目標市場更需要涵蓋家庭、會議渡假及獎勵旅遊市場。

四、從渡假村的發展歷史洪流展望產業未來趨勢

(一)產業永續經營之策略

渡假村業主與經營管理者必須瞭解因應未來的競爭市場，事業要能永續獲利需要三化策略，說明如下：

1.商品化：將遊憩原物料規劃設計成遊憩商品。在觀光旅遊業就是就是將遊山玩水吃喝玩樂元素設計注入旅遊行程內。在餐飲旅館業就是將食材規劃成具色香味好吃的食物與飲料（Food & Beverage），將住宿設施與服務（Room & Reception）設計為舒適的招待（A & H）。在遊憩業就是將遊憩活動與設施（Activities & Facilities）設計注入自然與人文、戶外與室內的環境資源內。

2.商業化：將遊憩商品以商業營利與營運作業方式進行市場銷售，方法為撰寫可行性研究與事業營運計畫書。

3.整合化：將遊憩商品與商業整合創新，持續開發新市場、創造高利潤。

(二)產業未來趨勢

渡假村產業未來具體的實務有以下的趨勢：

1.經營規模大型化（更多休閒遊樂設施吸引MICE產業的商務渡

假客層）或管理連鎖化（以降低營運成本及增加銷售通路等
明顯競爭優勢）。

2. 酒店同業結盟以執行強勢的市場行銷與促銷計畫，與旅遊業
的通路，大盤及零售等旅行社中間商保持供需端暢通合作夥
伴關係，是未來提高住房率的經營管理對策。

3. 業主會開發更多嶄新休閒遊樂與娛樂活動的軟體計畫，主要
目的是吸引各不同需求區隔市場的目標客層。

問題與思考

➢ 古羅馬浴場的遊樂設施配置與提供的休閒活動與服務為何？

➢ 溫泉水療渡假村因為溫泉水質關係，提供的療癒功能有哪些？

➢ 渡假村商品的生命週期發展階段顯示出事業的興衰過程，其中
的徵象給我們的啟示為何？

第二篇
渡假村的開發

Chapter

3

渡假村規劃與開發

學習重點

➤知道渡假村規劃開發前的投資與財務考量
➤認識渡假村規劃開發的程序與各階段的工作內容
➤瞭解渡假村開發可行性研究之報告項目與內容
➤熟悉渡假村開發成功實例中的重要因素

　　渡假村因爲主要營收來自於住房業務，故在行政院主計處標準產業分類（Standard Industrial Classification，簡稱SIC）項目中被歸類爲住宿及餐飲業，其核心商品卻是遊戲、休閒、遊憩與娛樂活動及設施所提供的歡樂體驗。一般說來，遊客都把渡假村當作是定點旅遊的目的地（tourists' destination），故多要求渡假村要有完整系列的怡情活動資源（amenities）、服務（services）、商品（products）與遊樂設施（recreational facilities），如果渡假村不是擁有足夠的戶外遊樂與室內娛樂設施，則營運上必須仰賴鄰近地區的遊樂資源供應。

　　渡假村的規劃與開發是一個持續的過程，是一個事先準備的邏輯程序，經理人員在開發前必須具備一些實質問題的專業知識，如：事業經營成功的基本（basics）與財務（financing）、營運（operations）及遊樂活動設計（recreation programming）的原則等，開發過程包括選址調查後的階段性工作，如可行性研究（the feasibility study）、基地規劃設計、召募工作人力、環境影響評估（申請開發許可、雜項、建造與使用執照）、土地開發（水土保持整地作業）、興建施工（招標、發包、驗收與保固）、製作事業計畫書（business plan）與開幕營運等工作項目。因爲渡假村的規劃與開發是投資金額龐大、用地面積廣衿的計畫案，所以需要區分出兩個主要的工作部分，規劃開發的考量（special consideration in planning and development）與規劃開發的程序（the process of planning and development）。

第一節　渡假村規劃開發的考量

　　渡假村在投資開發前，需要做投資考量（investment

considerations）、財務考量（financing considerations）與開發案環
境影響評估考量（environmental impacts assessment）。說明如次：

一、投資考量

投資開發案推動前需要考量的層面共有如下六項：

(一)市場可行性（market feasibility）

渡假村的投資開發必須基於市場需求的成長。缺少市場導向，
對投資者的錢財來說，是一個不負責任的風險。計畫案需要針對市
場的訴求做規劃設計，這是開發者與經理人員應有最基本的認知。

(二)市場區隔（market segmentation）

可用人口與社經變項做區隔，如性別、年齡、婚姻狀況、教育
程度、職業與收入等；也可用地理區位、消費者心理、消費行為模
式等區隔找出目標市場。

(三)目標行銷（target marketing）

針對區隔的市場定位，開發者應塑造出利基市場偏愛的旅館與
渡假村，也就是做產品定位的開發模式。

(四)競爭分析（competition analysis）

針對同一個地理區的渡假村同業做競爭對手分析（competitor
analysis），最主要的目的在於經過比較分析後決定銷售價格
（pricing）。

(五)預測（forecasts）

市場研究預估的數字可以用來決定開發的規模（scale），也就是決定何種規模程度的開發最為有利可圖（profitable）與最能永續營運（sustained）。

(六)市場變化（changing markets）

潛在市場人口結構與生活型態的改變，常常決定渡假村事業的生命幅度（span of life）[1]，隨著近幾年科技發展的日新月異，新奇刺激的電子與電動娛樂器材陸續問世並贏得好評，這種市場偏好的改變更是步伐加速，許多業者也加快推出創新遊憩活動與設施商品的頻率。

二、財務考量

渡假村開發在財務方面的考量包括：

(一)主要成本（capital requirements）

舉債投資用在購買土地、興建旅館主體與別墅建物、遊樂設施上，銀行可以提供二至三年短期貸款，後續的保險、撫卹、退休與信託基金則可以二十五至三十年的長期貸款支應，凡屬金融機構貸款部分均須準備相關文件，如可行性研究、加盟協定契約書、現金流通計畫書、初步投資成本評估等書面資料以供審核。

[1]事業從開幕營運到關門結束營業的生命期。

(二)投資風險（investment risks）

渡假旅館投資風險一般高於商務或城市旅館及其他同樣的大型建案，因為還要花大錢在建造無營收（non-revenue-producing）[2]的休閒設施上，還好，因為是不動產土地開發案，會牽涉到招商中的零售產業，這一端另有其他籌措財源管道。

(三)投資報酬（return on investment）

渡假村的開發投資一般有如下特性：

1. 大量成本用在固定資產上，如土地、建築物與休閒遊樂設施上。
2. 投資初期幾年，回收很少且經常會低於銀行的定存利率。
3. 在營運初期數年的償付期間現金流動低（low cash flow）。

因為有這些特性，投資者的著眼點多放在投資減稅、抗通貨膨脹與房地產長期增值的利益上。

(四)產權區分型式（forms of resort ownership）

渡假村貸款銀行評估放款的標準有三項：

1. 評估整體渡假村開發成本。
2. 評估渡假村商品生命週期。
3. 評估預期營收與現金流量（income and cash flow projections）。

[2]渡假村休閒設施一般都不對住客額外收費。

　　渡假村業主有時會讓貸款銀行獲得或持有部分產／所有權（ownership），使其參與投資案分享利潤並有實質掌握感，而易於取得貸款。台灣的渡假村產權區分有七種型式：(1)個人所有權（individual ownership）；(2)普通合夥持有（general partnership）；(3)企業合夥持有（limited partnership）；(4)有限公司型式（corporate form）；(5)管理協定（management agreement）；(6)合資型式（joint venture）；(7)入股投資（equity participation）等。這些產權區分型式在開發案中可供投資者、開發者與管理公司選擇對其最有利方案採用。

(五)產權分享觀念（shared ownership concepts）

　　渡假村為降低投資借貸的利息壓力，可以採用分時共享（time-sharing）[3]的預售住房作業方法，或預先銷售客房建築物與土地單位的產權共有（resort condominium）的不動產分享產權（fractional ownership）觀念。

(六)瞭解財務目標（understanding financial objectives）

　　目標是一段時間內能達成可以度測的（measurable and achievable）業績。渡假村的開發率涉到多方利益團體，用具體可視的表單數據表現出投資開發案的短期流暢之現金週轉力（liquidity）與長期良好之獲利能力（profitability），使大家都能清晰瞭解財務目標以降低訊息溝通上的障礙。

[3] 將客房年租的365天區分為日數單位，如7日一個單位，一年就有52個單位可以提前預售。

三、開發案環境影響評估考量

　　渡假村的投資開發案可以增加地區的就業機會（employment benefits）、個人所得增加（income benefits）、區域經濟基礎多樣化（diversification economic base）、政府稅收增加（tax revenue）、地方知名度增加（visibility）及帶來文化進步效益（cultural benefits）。渡假村的投資開發評估在向地方政府申請開發許可的行政作業程序中是必須提交的書面文件，所以一定要做。對地方與社區居民來說，共有社會、經濟與實質環境等三方面的影響／衝擊（the social, economic, and physical environmental impacts）[4]。

(一)社會影響

1. 社經利益與損失：利益有公共設施增多、生活品質提升、中小企業獲得更多商機，帶來稅收增加、社區重建與古蹟保存，創造整體進步意象；損失為商業建築物增加，少了淳樸美感、罪犯與娼妓增加，治安惡化、環境汙染、交通壅塞、居住生活品質降低與傳統文化流失。
2. 社會文化利益與損失：利益有家庭收入增加生活標準提升，擴大社交層面，增進人際間瞭解與和諧，增進個人視野擴展世界觀，獲得較高受教育機會；損失為移入者增多，價值觀改變、物價攀升、土地價格騰貴、農業人口減少、家庭與社會結構改變。

[4] 現有狀況因開發案進行而造成的改變。

(二)經濟影響

渡假村的開發對地方社區帶來直接與間接的經濟效益,間接效益可使用乘數效果(multiplier effects)來表示其經濟效益。說明如下:

1. 直接經濟效益:個人所得(income)、就業率(employment)、企業利益(profits)與政府稅收(tax revenue)增加。
2. 間接經濟效益:包括就業率、企業毛營業額、地區毛生產、個人所得及政府稅收之改變,也就是運動用品店、紀念品店、玩具店、百貨公司、手工藝品店、銀行、麵包店、花店、洗衣店因渡假村的開業而營收增加。

渡假村收取到訪觀光旅遊住客之直接花費,等同於出口產業,其營業收入可視為賺取外匯(foreign exchange),對地方經濟產生一次影響,這些外匯再用在當地區之農產品與加工商品購買或投資上,對地方經濟產生二次影響,是為乘數效果,乘數愈大表示渡假村的開發對地方經濟影響愈大。外匯用在當地區之購買或投資上,若對象為本地材貨(local goods)才有乘數效果,若這些錢用來購買進口材貨(outside goods),則稱為流失(leakage)。

(三)實質環境影響

大面積的土地開發案對於地表的景觀造成改變,干擾動植物棲息地(habitats)的生態系統,進而因密集使用對水、空氣、土壤資源造成影響。產生的改變有:交通堵塞、噪音充斥、環境汙染與土壤沖蝕(圖3-1)。

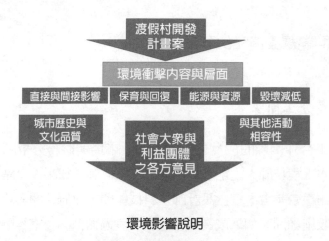

環境影響說明

圖3-1 渡假村開發案的環境影響說明

第二節 渡假村規劃開發的程序

　　渡假村規劃開發的程序是著眼於經濟目標，開發計畫牽涉到開發者（developers）、土地擁有者（property owners）、旅館管理公司（hotel management companies）、公私合營企業（quasi-public agencies）與特定利益團體（special interest groups）。參與其中的每個團體都有各自的需要，所以一般來說，需要透過彼此間良性有效的溝通以建立共識觀念（conceptualization）。

一、專業規劃師的角色

(一)組成分工團隊

分工合作團隊的成員包括開發者、市場與財務分析師、建築師、土木工程技師、土地規劃師、社工諮商師、律師、企業管理顧問、旅館經營業者、室內設計師、科技顧問、政府相關業務指導員與遊樂設施顧問。如果成員中有過去參與過類似開發案經驗者，對整體團隊的工作順利進行有加分效果。

(二)協調整合工作成果

協調整合是將分工團隊不同專業背景成員的理念、心智與屬性聚合在一起的關鍵，將意見、經驗與技術融入在一份摘要行動計畫內，並反映出所有成員在計畫目標下的角色。透過計畫流程圖與各項工作計畫文件說明，有助化解彼此間意見分歧而降低問題的產生。

二、規劃開發的五個階段

渡假村的規劃開發程序由五個階段工作所組成。

(一)成立階段

成立開發管理單位，召募人才，進行釐訂開發政策（policy decisions），制定管理規定（regulations and rules）與依據規定執行（executive operations）的開發方針工作。本階段工作項目尚包括：

◆**定義計畫目標**（**defining project objectives**）

　　規劃團隊為渡假村開發案訂定的觀念化計畫目標，有通盤的也有特定的，但一定要反映出政府的、財務的、開發的、營運的甚或是個人的目標與目的（goals & aims）。定義計畫目標不是一件容易的事，因為每個參與開發案的團體想要的與關心的著眼點都不一樣。

◆**定義開發課題**（**defining developmental issues**）

　　專業規劃與設計師的初步階段工作尚包括識別及定義課題。對其他人來說，找出的可能是法令規章、地點位置、經營管理與環境保護的課題，這些課題是開發障礙（constraints）也可能是機會（opportunities），這是規劃開發團隊必須要建立的資料。

◆**符合地方政府法令規章**（**compliance with local government regulations**）

　　在建立渡假村初步的綱要計畫（a preliminary master plan）前，地方政府的法規必須要納入考量，地方政府的土地分區使用管制規定的法令（如都市計畫法與非都市土地使用管制規定）中，在不同的土地使用計畫中有明令特定的位置與適合發展的特定用途，如農業的、工業的、商業的或是渡假村的用地，所以開發案的設施要符合法令，如開放空間的使用、無障礙設施、建築物高度、樓地板面積或容積率的規範。

◆**恪守土地開發使用限制**（**restrictions on land use for resort development**）

　　開發者應該認知取得開發許可及使用證照是必須符合的要求條件，渡假村是長期營運的事業，恪守土地開發使用限制對社區與其本身長期營運來說，都是件好事。

◆決定渡假村的供應組成（**determining the resort composition**）

此階段工作最後的決定基礎在於：

1.渡假村的意象。

2.各類型住宿設施的位置。

3.各種遊樂設施的位置。

4.渡假村交通運輸與停車場系統的設計。

5.各類餐飲設施的提供與位置。

6.分期分區發展的設施規劃內容。

7.員工住宿社區的提供（provision）。

8.後台作業的提供。

9.供應補給作業、維護管理與員工出入的交通系統設計。

10.相關於渡假村商品行銷之初步概念。

◆制定計畫流程（**developing the project flowchart**）

建立渡假村開發計畫的流程圖，用以闡釋：

1.規劃程序中計畫元素（elements）間關係。

2.計畫元素的範圍與進程。

3.合作規劃區域間的關係。

4.規劃團隊成員之區塊工作職責。

5.時間架構下的工作產出。

◆建立一個初步綱要計畫（**developing a preliminary master plan**）

依據設施功能及主題分區，並設立各區開發標準，訂定分區使用及保育規則。

(二)可行性研究（the feasibility study）

是一份針對投資案開發之可行與否的研究評估計畫書（圖3-2）[5]。透過資料蒐集及找出數據用以分析企業是否具有知識、技術能力、財力及團隊人力可以執行渡假村開發案並能營運獲利。可行性研究是個人或企業創業或企業用以創新商品或服務之結果與建議性研究，用以蒐集資訊佐證，抓住市場商機。可行性研究的大綱有七個項目：

Feasiblity Study	研究建議項目	評估答案 Assess
I can make it	我可以做（據此創業）	√
I can sell it	我可以賣（據此營業）	√
We can make money	我們可以賺到錢（獲利）	√
Who's on the Team	我們經營團隊的成員需求	√

圖3-2　可行性研究用以評估投資案想要的答案結果

◆**企業概述（description of the business）**
包括商品／服務、競爭對手比較、產業沿革及產業現況，亦需說明未來公司的組織型態。

◆**法規及風險分析（regulatory & risk analysis）**
列出須遵循之行政法規、繳納的稅捐及申辦的證照。評估企業可能遭遇到的風險（保全、危機及風險管理）並進而提出保險管理（購買保險的類別與項目）的對策。

[5]是藉蒐集分析資料以尋找投資開發答案與建議的探索性研究。

◆**位置／地點分析**（location analysis）

　　渡假村產業之地點選擇程序包含兩步驟（a two-step process），先選擇一處適當區域再選擇區域內的特定據點。

◆**管理分析**（management analysis）

　　包括三方面：

1. 組織結構：工作責任分區、職務職掌分配、重要人員工作職掌表述（職位與職務說明書）、近中期企業目標及建立人員組織結構圖表。
2. 人力資源運用管理：全職員工的召募、新進與在職員工訓練及兼職員工的短期運用與訓練。
3. 主要營運考量：計畫或服務之特殊重要層面、利用其他組織設施資源之方式、使用特殊或支援裝備、使用下游包商之方案及列出設施維護時間表及工作分配。

◆**市場分析**（market analysis）

　　市場分析內容包括市場區隔、競爭分析、市場定位、需求預測及決定市場佔有率與上市的商品定價。等於經理人員找出一系列問題之解答，問題如下：顧客是誰？顧客購買頻率及金額爲多少？如何能與競爭對手區分？能爭取多少市場佔有率？

◆**財務分析**（financial analysis）

　　財務分析內容包括開設成本、作業成本、盈收預測及專業財務報表。創業成本取決於營運分析之作業內容及企業地點位置，而營收則取決於市場分析，採用樂觀、現實及悲觀三套版本分析作業成本、預期收入及財務報告。財務分析存在兩個黃金定律（golden rules）：寬估支出費用與緊估獲得利潤。

◆**可行性建議**（**feasibility recommendation**）

基於財務分析及風險評估後，決策可能為：

1.籌措財源後執行。

2.修正部分方案後並尋求財源。

3.修正基本觀念再進行另一次可行性研究。

4.廢除本計畫案。

(三)建立共識（commitment）

開發的許多層面都需要建立共識，這些共識可能以協定、書信或法律文件的簽署作為完成結果。

(四)目的地規劃（destination planning）**與據點規劃**（site planning）

合成備選方案與發展道路與步道系統，渡假村基地完整開發的綱要計畫書（master plan）：內容為全區平面配置綱要計畫與分區設施的項目，並有一份執行摘要（executive summary）。依據綱要計畫書架構內容製作完成各據點設施的細部規劃（detail plan）之施工設計圖與說明，可用作為招標與發包的文件（**圖3-3**）。

(五)營運管理作業（operations management）

成立營利事業經營組織並規劃經營策略（strategy planning）與訂定執行方案（action alternatives）完成事業經營計畫書（**圖3-4**），準備開始進行商業營運經營管理工作。

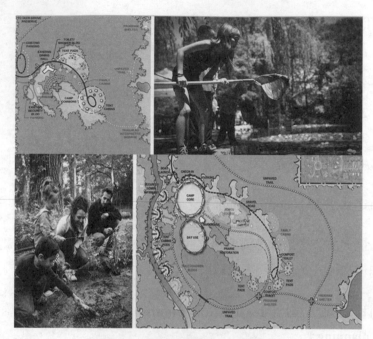

圖3-3　據點細部規劃示意圖說

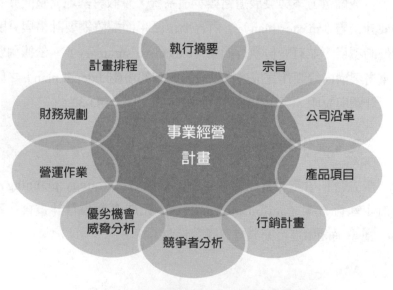

圖3-4　渡假村事業經營計畫書綱要內容

第三節　成功開發案例：馬侯灣營地渡假村

一、基地概述

　　馬侯灣營地渡假村（Maho Bay Camps Resort）位於美國屬地維京群島（United States Virgin Islands），是一件整合開發者、建築師、景觀設計師、規劃師與地方居民意見的開發計畫案。曾贏得最大資源保護與遊客滿意大獎，擁有114個住宿單位（位於樹冠層之帳篷樹屋），平均住房率85%，獲利率20%（圖3-5）。

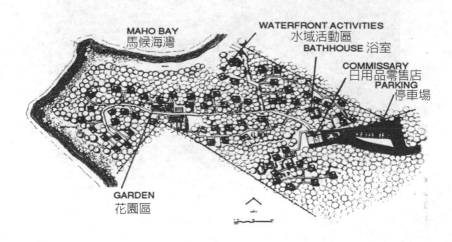

圖3-5　馬侯灣營地渡假村平面配置圖

資料來源：Gunn, A. Clare (1994). Tourism Planning.

二、規劃設計

　　維京群島的馬侯灣風景優美，氣候宜人，有陽光、海水與沙灘3S資源，除了觀賞自然美景外，適合從事海岸與水域遊樂活動（圖3-6）。馬侯灣營地渡假村以穗狀分散在整個基地，形成十九個樹狀圈（loops），每個環圈由六個住宿單位[6]及一個位於環圈中心之共用衛浴設施組成（圖3-7）。

圖3-6　擁有陽光、海水與沙灘3S資源

[6]樹屋單位：含開放陽台、臥室與起居間（living room），其中並有屏風分隔廚房與餐廳。

圖3-7 位於樹冠層的樹屋單位

　　基本支持性地上設施（superstructure）包括入口區一個供應全區之生活用品賣店[7]與自助餐廳[8]（兩層樓建物），以及停車場和分布全區聯絡用架高木製棧道（圖3-8）。

　　基本支持性地下設施（infrastructure）包括隱藏在木製架高棧道下之水電供應與廢汙水回收管線與一套液固體廢棄物處理設備，利用二次回收廢汙水灌漑植物及供野生動物飲用，其他配合措施包括生態洗滌清潔劑、省水裝置使用與廚餘再製肥料的計畫執行。

[7]販售日常用品、冷凍肉與魚類、蔬菜、罐裝食物與名產。
[8]餐廳提供健康食品，廚房用生物分解清潔用品、省水裝置並將食物殘渣製作成堆肥。

圖3-8　具環境保護與生態保育概念的架高棧道

三、開發者的生態觀點

開發者史坦力‧塞藍格（Stanley Selengut）的生態觀點是：

1.開發時，順應大自然環境比克服自然挑戰更能獲得商業利潤。
2.環境保育重整也可當作行銷工具，與非營利事業團體一起合作甚至能讓其成為自己顧客的一部分。
3.在生態敏感區開發露營地型的渡假村能達成三個目標：
　(1)保護脆弱資源。
　(2)提供豐富歡樂的遊客滿意體驗。
　(3)賺取業者利潤。

問題與思考

➤渡假村在開發前需要做的投資考量有哪些？

➤為什麼渡假村的開發是一個持續進行的程序？

➤可行性研究與事業計畫書相異之處何在？

Chapter 4

渡假村之設施規劃

學習重點

➤知道渡假村營運之成功哲學及實例
➤熟悉休憩渡假市場之現況及渡假村未來發展（市場遠景）
➤瞭解渡假村設施規劃配置之基本概念
➤認識渡假村各項基本設施之服務特質

第一節　渡假村開發之前置作業

　　渡假村經營主體是一個提供渡假、休閒與享樂體驗的營利事業，以遊戲、休閒、遊憩與娛樂活動與設施為核心商品，搭配設計附屬的餐飲、旅館、旅遊等服務性商品，組合成滿足住宿遊客心理、生理需要的商業遊憩業商品組合。

　　渡假村的營收大部分來自住宿費用，故在行政院主計處標準產業分類項目中被歸類到住宿與餐飲業，但身為投資者、開發者或經營管理者，基於專業必須認知到渡假村或渡假旅館其實是遊憩業，主體建物與遊戲、休閒、遊憩活動區設施與娛樂活動提供的享樂體驗才是消費者為什麼購買的動因，但是住宿、餐飲設施與接待服務是整體滿意體驗的重要品牌與口碑支持元素，是不可忽視的渡假村營運管理次系統。所以渡假村在開發基地設施規劃前，投資業者必須熟知影響未來營運之重要因素，也就是關鍵成功因子（key successful factors），據以進行設施規劃成為好的開始。經蒐集成功經理人分享的意見，整理成十二項休閒哲學；而規劃團隊也必須熟知渡假村開發的組成元素（elements）與設施模組（facilities modes），陳述如下：

一、熟知渡假村營運成功之十二項滿足哲學

　　1.遊憩活動豐富多樣（the variety of recreation）。
　　2.餐食好吃味美（good food）。
　　3.住宿舒適乾淨（comfortable, clean accommodations）。
　　4.服務卓越且滿足個人要求（excellent and personalized

service）。

5.地理位置佳交通便利（an appealing location [this has different meanings, for different market segments]）。

6.娛樂活動及景點遊程俱佳（organized activities）。

7.花費值得（price and value）。

8.富豪客人能得到符合其身分地位之服務要求（opportunities to meet people of a similar or higher socio-economic status）。

9.鄰近良好人文景點及遊賞之處（cultural attractions and sightseeing）。

10.充滿家的甜蜜感環境氣氛（a family atmosphere）。

11.整體環境幽雅怡人（an attractive physical environment）。

12.氣候舒爽怡人（weather）。

二、熟知渡假村開發的整體組成元素與設施建造模組

1.組成元素是指渡假村所在之地（處）的山水、景緻、氣候與風土民情等實質環境因子，投資者從其美的本質開發出高山、海（湖）濱、溫（礦）泉、島嶼或鄉村俱樂部型態渡假村。

2.設施建造模組是指業者為協助渡假賓客們欣賞、參與體驗及享受渡假村所提供之餐飲住宿、休閒、遊憩、娛樂與觀光資源所開發的人造輔助裝具（設備）或建築物，但其也可像元素一般，能塑造出渡假村的意象（images）。渡假村之設施創造出客人整體渡假體驗。將休閒概念融入渡假村之設施中是在所有設計決定中首要考量。客房、餐廳、吧檯、大廳、戶外與室內遊憩設施及整個土地利用都必須達到使客人感覺舒適、興奮、驚喜及得到滿足之成就感。

第二節　渡假村開發之設施規劃概念

渡假村是建築物導向（structure-oriented）內涵休閒遊憩的大型住宿設施，整體的環境意象經由設施規劃型塑而成，輕鬆怡情、歡樂有趣的遊戲、休閒、遊憩與娛樂設施與活動體驗是開發案基地規劃的基本概念。

一、渡假村設施規劃之基本概念

渡假村是住宿與遊樂設施的複合性土地開發案，一般只會有三種基地開發設施配置模式，說明如下：

1. 餐飲住宿及休閒娛樂設施環繞位於核心區之自然景點（planning around a natural attraction）（圖4-1）。

圖4-1　核心區自然景點渡假村

2.戶外遊憩及休閒設施環繞位於核心區之豪華渡假旅館
（Planning Around a Luxury Resort Hotel）（圖4-2）。

3.所有提供住宿的渡假旅館、餐廳、購物商場、運動中心及夜
間娛樂設施（夜店、酒吧與舞廳）均鑲嵌於渡假勝地範圍
內之商業圈區塊內（Planning Around a Resort Enclave）（圖
4-3），區塊外則為群集的自然或人文景點。

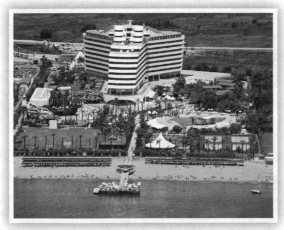

圖4-2　豪華渡假旅館居中，周邊環繞戶外遊憩與休閒設施

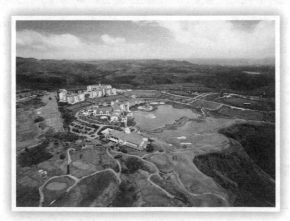

圖4-3　各項商業設施及觀光遊憩功能都具備的渡假勝地

二、渡假村之基本組成

(一)渡假村之基本設施（basic elements）

1. 住宿設施（lodging facilities）：包括各種類型與等級的住宿客房[1]，讓遊客除了擁有舒適睡眠的空間外尚能獲得客房娛樂享受的體驗。

2. 餐飲設施（dining and drinking facilities）：各式（中、日、義、法與美式料理）功能（速食、自助餐、排餐或宴會）餐廳與飲料吧檯，提供住宿遊客便利用餐與享受新奇美食的環境。

3. 庭園景觀設施（landscaping）：含入口大廳與戶外的花圃庭園景觀設計，主要為了塑造出渡假村輕鬆悠閒與幽雅的整體環境氣氛。

4. 接送交通設施（transportation）：包括區間與區內的接駁車（shuttle buses）與專程接送的迎賓車（vans & limousines），讓遊客有安全、便利、舒適與賓至如歸尊榮的感覺。

5. 遊憩活動與配套設施（recreational activities and facilities required）：包括游泳池與池畔吧檯、水療、三溫暖、安適美容與健身俱樂部、兒童遊戲場、壁球或保齡球、桌型運動與電玩娛樂間、高爾夫球、網球活動與專賣店及點心飲料吧檯、賞景、浮潛或船釣遊艇與碼頭船塢區商業設施，滑雪與滑雪場設施，這些核心商品提供遊客多樣選擇參與的活動享樂體驗，並感受到歡樂無限的滿足與滿意。

[1] 一般房型有標準房、雙床房、行政套房、家庭套房與總統套房，等級則約略有經濟、豪華與頂級之分。

6.購物及服務性賣店設施（shops and services）：包括零售
店（drugstore）、書報店（bookstore）、美容髮廊（hair
salon）與花店（florist），主要為了達到全方位服務的要求。

7.夜間娛樂活動設施（entertainment）：酒吧（cocktail
lounge）、迪斯可舞廳（disco pub）、綜藝節目表演廳（live
bands or night club），這些多元的夜間娛樂活動與設施，讓
遊客的渡假生活更多采多姿。

(二)渡假村之目標市場及設施提供標準

不同價位等級渡假村的目標市場及休閒遊憩設施類型與提供標
準各有不同，詳見**表4-1**。

表4-1　渡假村之規模、目標市場及設施提供標準

價位等級區分	平價級 （economy）	中價位級 （mid-class）	高價位級 （first-class）	豪華級 （luxury）
客房設備	基本	一般以上	接近豪華	最豪華級的頂級舒適
餐飲	最低限	兩個吧檯以上，咖啡廳，中價位餐廳	三個吧檯以上，高價位餐廳，雞尾酒廊	四個吧檯以上，高價位餐廳，不同主題餐廳
景點	自然及文化資源	游泳池，網球場，鄰近海濱自然遊憩區	游泳池，網球場高爾夫球場，鄰近海濱自然遊憩區，健康中心會議設施	許多高級游泳池，網球場，高爾夫球場，鄰近海濱自然遊憩區，健康中心會議設施
市場	學生中低水準消費者	核心家庭，單身貴族團體	家庭，夫婦，單身貴族，行政主管	富有家庭，夫婦，單身貴族，行政主管，名人

資料來源：編者自行整理。

(三)渡假村住宿設施之功能與設計要素

◆娛樂空間功能

1. 客房即是社交娛樂場所（As Entertainment Center）。
2. 配備室內視聽娛樂成分（In-Room Entertainment）。
3. 提供二十四小時的客房服務（Room Service）。
4. 具有容納運動裝備儲藏及禮服衣物擺置空間（Equipment Storage）。
5. 具沐浴與泡澡的衛浴大空間區域（The Bath Area）。
6. 家具及裝潢發揮出空間美化或充滿藝術流派的價值（Types of Furnishing & Décor）。
7. 多樣主題性住宿客房設施，具新奇與變化（換）價值（Theme Rooms & Hotels）。

◆客房傢飾裝潢之三種設計流派（schools）

1. 傳統流派（traditional school）：內部裝潢代表某個歷史時期特色，如文藝復興期、伊莉莎白女皇期[2]、巴洛克（Baroque，曲線圖案為主）、洛可可[3]（Rococo，直線圖案為主）或拿破崙皇朝期帝政風格（Empire Style）[4]，共同特徵為色彩多樣、雕飾精美細緻、品質高雅、外觀富麗堂皇、暖色系、深明度（deeper value）及高彩度（chroma），能明確彰顯身分地位（圖4-4）。

[2] 伊莉莎白女皇一世時期。
[3] 洛可可風格起源於18世紀的法國，華麗外表的裝飾樣式展現出一種統一風格的和諧。
[4] 室內裝飾和家具設計中具官方藝術帝權象徵風格。

圖4-4 傳統流派巴洛克式房間

2.當代流派（contemporary school）：使用具有現代化功能的家具，簡單、寬敞、便利舒適、冷色系及單一色彩（如白色、米色或奶油色），強調室內採光及空間利用設計。

3.折衷流派（eclectic school）：混合使用前兩種流派的家飾，顯現出半現代、半豪華的室內氣氛，房間氣派與功能兼具，顏色多採用粉紅、桃色、紫色、淡藍、青綠，家居與辦公兩相宜。

(四)渡假村之餐飲設施（餐廳及吧檯）

◆餐廳之類型（types of restaurants）

1.頂級豪華型（luxury dining），可有中、日、義大利與法國式料理與西式餐廳。

2.露天或半露天型（open-air）[5]，提供清爽怡人的用餐環境，大陸式或美式早餐，à la carte套餐，甚至是豐盛的自助式buffet吃到飽餐飲，燒烤風味晚餐因爲油煙大，有時也在此舉辦。

3.咖啡套餐輕食型（coffee shop），提供速食類咖啡或茶飲套餐簡餐，如A Table d'Hôte。

4.點心或果汁吧檯健康型（juice bar or health snack bar）配合休閒遊樂設施區附設的點心飲料吧檯。

5.速食型（fast-food），供應簡餐快餐，如漢堡、薯條、披薩（pizza）、餅乾、蛋塔或甜甜圈（donuts）類食品。

◆吧檯之類型（types of bars）

1.服務型（service bars）：位於遊憩設施區塊內，如設在泳池岸邊或泳池中、壁球場、保齡球館附設或健康俱樂部內含型式。

2.酒館型（pubs and taverns）：廳堂內有用餐桌檯與調酒吧檯，開放空間處擺設飛鏢、彈珠檯、電玩或類似的娛樂設備。

3.雞尾酒廊型（cocktail lounges）：供應調酒類飲料，有現場演奏或歌唱表演等娛樂，或有設舞池供遊客跳交際舞。

◆渡假村餐飲設施之空間要求
詳見表4-2。

◆顧客對渡假村餐飲方面之要求
渡假村的用餐客人遠離居家環境來到異地，對餐飲的選擇也與平日的要求不一樣，一般會想要：

[5]以供應早餐爲主。

表4-2 不同類型餐飲設施之空間要求

餐飲設施之類型	每位需要空間（feet²）		翻（用）桌率（turnover rate）
	餐廳	廚房	
豪華餐廳	15-20	10-12	1/2 to 3/4 times
中價位餐廳	11-15	10-12	1 to 2 1/2 times
咖啡廳	15-17	8-10	2 to 3 times
宴會廳	9-12	6-8	無可參考資料

資料來源：Gee, Y. Chuck (1988). Resort Development and Management, p.149.

1.有嶄新體驗（new experiences）。

2.具周全服務（service）。

3.品佳且味美（quality）。

4.富含價值感（value）。

5.含附加娛樂（entertainment）。

(五)渡假村之戶外庭園景觀（含大廳植栽設計）

1.充滿花草植物的綠意盎然環境。

2.創造出悠閒輕鬆的好氣氛（good atmosphere）。

3.景觀設計採用原生植物。

4.自然情境之造景增加渡假村之清幽雅緻意象（**圖4-5**）。

(六)渡假村之交通運輸設施（運具與停靠站）

1.渡假村之交通運輸工具：接送9～11人座小巴士（vans）[6]、定時往返機場或車站巴士（shuttle buses）、大型豪華禮賓車（limousines）與小型飛機（small aircrafts）。

[6]箱型車，座位較多，適合接送家庭或小團體客群。

圖4-5　渡假村開放空間的庭園景觀（含大廳植栽設計）

2.渡假村附設之停靠或轉運站設施：計程車招呼站、巴士停靠
站、私人飛機停機坪／跑道。

(七)遊憩活動與配套設施

◆渡假村主要遊憩活動及設施

1.高爾夫球（場）與網球（場）：提供打高爾夫與網球遊憩活
動與競賽（名人邀請賽或公開賽）。

2.滑雪（場）：提供開雪車、越野滑雪（cross country ski）與
陡坡滑雪（alpine ski）遊憩活動與競賽。

3.船舶遊艇（碼頭）與釣魚（池／場）：提供水肺深潛（scuba
diving）、浮潛（skin diving）、休閒海釣、夜間船釣[7]與賞鯨

[7]夜釣多與船上現釣燒烤的餐飲結合成套裝產品。

巡航等水域與沿岸活動。

4. 游泳（池）、溫泉水療與健身（康）俱樂部：提供游泳、泡湯、水療、三溫暖、減重與體適能（physical fitness）等活動。

5. 騎馬（場）：提供騎馬體驗、馬術練習等活動。

6. 登山攀岩活動（場地）、自然研習（步道）與射箭場地：提供攀岩、射箭與戶外生態研習活動。

7. 滑水（water surfing）／水肺潛水活動（水域）：戲水、日光浴、沙灘球類活動、游泳、衝浪與浮潛。

8. 射擊（場地）。

◆渡假村輔助的遊憩活動與設施

1. 戶外遊樂：腳踏車之旅、觀光、賞景與鄉間野地探索教育（project adventure）。

2. 室內娛樂：保齡球活動、桌球、撞球、壁球遊憩活動、兒童遊戲場與電子遊戲機遊戲。

◆渡假村遊憩活動及設施需要之基本配備

1. 一處遊憩活動區域。

2. 固定之遊憩活動的支持性設施。

3. 行政管理中心。

4. 遊憩及維護裝備儲藏室。

5. 飲料與點心（輕食）吧檯及遊憩活動服務之專賣店（pro shop）。

6. 競賽計分／賽程時刻表顯示板（**圖4-6**）。

圖4-6　遊憩活動及設施基本配備

◆渡假村之家庭導向型娛樂服務（Family- Oriented Services）

1. 供十三至十九歲孩童（teenagers）娛樂之設施及活動：撞球、乒乓球、拳擊、籃球、排球、羽球、街舞、土風舞、高爾夫球、戲劇、手工藝、足球、各別週末青少年歡聚活動、桌上曲棍球。

2. 供學齡孩童（grade-schoolers）娛樂之設施及活動：乒乓球、排球、羽球、街舞、土風舞、戲劇、手工藝、團康活動、創意舞蹈、跑跳與翻滾。

3. 供學前年齡孩童（preschoolers）娛樂之設施及活動：跑跳翻滾、音樂會、話劇、手工藝、團康活動、益智玩具、大及小肌肉發展活動、舞蹈（**圖4-7**）。

圖4-7　地中海渡假村小小俱樂部

(八)渡假村購物及服務性賣店設施

1.零售便利商店（drugstore）。

2.書報雜誌賣店（bookstore）。

3.禮物與紀念品店（gift shop）。

4.衣褲服裝商店（clothing store）（**圖4-8**）。

5.運動用品專賣店（sporting goods store）。

6.其他：美容／美髮店、鮮花店（barber shops, beauty salons, and florists）。

圖4-8　衣褲服裝商店（clothing store）

(九)渡假村夜間娛樂設施

1.夜總會（nightclubs）。

2.現場演奏／小型樂團伴唱（live music／orchestras and bands）。

3.Disco舞廳（discotheques）（圖4-9）。

圖4-9　Disco舞廳

第三節　渡假村內無障礙設施的設置

一、客房內的無障礙設施

一般說來渡假村要有1%的客房具有無障礙設施。房間內設施需要達到以下標準：

1. 浴室需要裝設手握把（grab bars）。
2. 洗臉檯要適合殘疾客人使用。
3. 浴室的通道對輪椅使用者要容易到達，輪椅能進到洗滌水槽下。
4. 鏡子、電燈開關、吹風機都要設置在輪椅使者方便之處。
5. 淋浴空間要擺放椅子，蓮蓬頭淋浴者坐著就可使用。
6. 裝有視聽的火警通告裝置。
7. 所有的門寬度都要在36英寸以上。
8. 房內不應有門檻。
9. 水龍頭應該要用推壓調整桿裝置的開關。
10. 要有兩個以上窗戶保持室內足夠明亮。

二、餐廳與休閒運動區的無障礙設施

1. 餐廳要有較大的客人用餐座位區，自助餐區要1,432平方英尺，在餐桌服務的用餐區要977平方英尺。
2. 休閒運動區的走道要方便殘疾客人易於移動，而有樓層的地

方就要裝設電梯連接使用區。

問題與思考

➤渡假村投資開發前業者與規劃團隊為何要熟悉「滿足」哲學？

➤渡假村主要設施組成有哪些？

➤渡假村為什麼需要開發多樣的夜間娛樂設施與活動？

Chapter 5

渡假村之開發案例：渡假勝地與複合型渡假村

學習重點

➤知道大型渡假村在開發時基地土地與建築設施的規劃、龐大資金的籌措、商品與服務的市場定位及營運管理等專業知識與經驗

➤瞭解位於渡假勝地內之渡假村（旅館）的投資開發、設施規劃及營運管理的實務經驗

➤認識渡假勝地內輔助行商業設施休閒娛樂型主題購物中心之規劃與營運管理的專業知識

➤熟悉大規模開發案複合型渡假村與博奕娛樂場（mega resort & casino）商品與服務共應的主要成分

第一節　渡假勝地型渡假村案例：美國夏威夷州茂宜島卡納帕利海濱渡假村

一、茂宜島地理區自然與人文資源概述

(一)地理位置

　　茂宜島（Maui Hawaii）是美國本土以外太平洋中夏威夷州的第二大島，面積為727平方英里，離夏威夷州首府歐胡島的檀香山（Honolulu Oahu）約160公里，此島是夏威夷群島中最佳賞鯨觀看景點區，也是一個重要的天文觀察基地，哈雷阿卡拉觀測台是夏威夷群島上第一個天文研究觀測設施，茂宜島的遊客主要來自美國本土和加拿大（**圖5-1**）。

(二)天然與人文資源概述

　　茂宜島迷人壯麗的景緻來源於複雜多樣的地質地貌與獨特氣候的結合，高海拔以及東北部吹來的強勁信風也給島上氣候帶來了重要影響。茂宜島的兩大支柱產業是農業和觀光業，最主要的觀光景點包括哈納高速公路、哈雷阿卡拉國家公園以及拉海納（單個漁季中超過四百艘捕鯨船會在此停靠）。咖啡豆、夏威夷果、番木瓜、熱帶花卉、蔗糖以及鳳梨都是本地的優質經濟作物，組成了島上豐富多樣的農業資源。茂宜島的族群是來自大溪地和馬克薩斯群島的玻里尼西亞人。

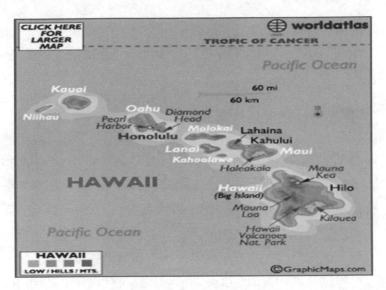

圖5-1　夏威夷群島位置分布圖

(三)公共設施發展概述

　　茂宜島上共有三個機場可供遊客選擇，三個機場中規模最大的為卡胡魯伊機場（Kahului Airport），主要城鎮之間均建有高級公路，公共巴士系統每次乘車車資為2美元。

(四)觀光旅遊業現況概述

　　茂宜島多次被旅遊雜誌評比為「全球最佳海島」，美國本國遊客到茂宜島觀光人次每年都超過二百萬以上，帶動了服務行業從業者的湧入。茂宜島多處海岸（如馬克納、卡納帕利、莫洛基尼的）都可以浮潛，有三十多處適宜浮潛的海灘和淺灣。另外，衝浪和風帆船或滑翔傘（風箏）衝浪（kiteboarding）在島上也頗受歡迎。

二、卡納帕利海濱渡假村（勝地）開發現況概述

(一)開發基地位址與區位環境概況

1.基地位址：卡納帕利海濱渡假村（Kaanapali Beach Resort）基地位址在茂宜島西南方（**圖5-2**）。

2.開發基地開區位環境概況：本區氣候佳（355天風光明媚，晴朗乾燥降雨量15～20英寸），沙灘長（4.8公里），蔗田腹地平緩、寬廣，綿延至海濱，適合發展遊憩設施與活動，聯外道路分隔住宿別墅區及渡假遊憩區，住宿休息環境清幽。鄰近茂宜島最著名的歷史古城拉海納（Lahaina），古捕鯨漁港，是捕鯨船停靠的最重要港口之一。

圖5-2　卡納帕利海濱渡假村基地位址

(二)渡假村之業主、開發與經營者及設施配置與開發概況

1. 業主、開發與經營者：渡假村之擁有者、開發者與經營者（owner, developer, manager）是一個獨資企業——安法股份有限公司（Amfac, Ltd.），屬於夏威夷群島區當地的財團，公司資本額約10億美元。該項投資的土地開發基地屬於島嶼渡假勝地型態（island resort destination），但因為資產擁有與經營管理者是單一企業，故此處也可稱為大型海濱渡假村。渡假村之規劃、管理及市場行銷工作由業主安法股份有限公司委請五位專家組成建築審核委員會，職司提供投資人的諮詢與建議，並由買主們自行成立經營者委員會（Kaanapali Beach Operator's Association, KBOA）。

2. 設施配置與開發概況：共有包括亞士頓（Aston）、海島旅館（Island Holidays）、喜來登（Sheraton）、威斯汀（Westin）、群島渡假村（Interisland Resorts）等8家知名旅館、10家產權共有住宿單位（condos）、17家住宿公寓（apartments residence）、1家購物中心（shopping center）、2處文化景點（cultural attractions）、3個十八洞的高爾夫球場、22個網球場、13萬平方英尺商業設施（圈）區、350個一般住家，與1個小型飛機跑道場（airstrip）（**圖5-3**）。

圖5-3　卡納帕利海濱渡假村鳥瞰圖

(三)開發案累積之成功經驗

1. 設施開發由專家團隊做專業審核經營管理：渡假村之規劃、管理及市場（業主委請五位專家組成建築審核委員會提供投資人諮詢與建議，買主成立經營者委員會（KBOA）。

2. 市場行銷與促銷同業結盟：由群島渡假村（Interisland Resorts）、喜來登旅館（Sheraton Maui Resorts & Spa）（圖5-4）、海島旅館（Island Holidays）與業主（Amfac. Ltd.）子公司合組一個旅館經營協會強化廣告及促銷活動，此協會與KBOA通力合作使最近幾年渡假村內旅館均達九成以上住房率。

圖5-4　喜來登旅館暨水療中心

3.開發會議渡假市場：新增凱悅麗晶旅館（Hyatt Regency Maui
　Resort And Spa）（**圖5-5**），設有大型會議設備，在館際合作
　下讓其他旅館客人亦可使用並得到利潤。

圖5-5　凱悅麗晶旅館

4.提供方便遊客休閒娛樂的運具,遊客在渡假村內的旅館住
宿、餐廳用餐、商業設施購物、會議場所開會及在球場休閒
運動均須交通運具服務,以方便使用與享樂。安法公司提供
了一種接駁用穿梭往返的村內遊賞巴士(trolley), 搭乘乙
次只要5分美元,具有鼓勵消費購物的誘因(**圖5-6**)。

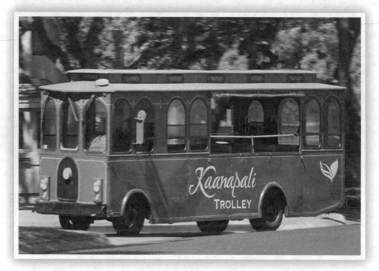

圖5-6　海濱渡假村提供遊客方便乘坐之交通運具

5.經濟影響寶貴經驗:年營收2億5,000萬美元,僱用員工2,200
人,稅賦收入300萬美元。遊客對集中式住宿之旅館及獨立單
位式住宿之公寓需求量約二比一,海景永遠都是客房最有價
值的部分,管理委員會間協議很重要,不但可降低投資風險
亦可化解使用者間之衝突。

三、開發案子計畫：捕鯨人渡假旅館

(一)捕鯨人渡假旅館／村設施配置與營運狀況概述

1. 捕鯨人渡假旅館／村設施配置：由兩棟各有180間房、樓高12層雙星大廈組成，遊憩設施包括4座網球場、2個滑水區及游泳池、1間三溫暖及健身俱樂部（**圖5-7**）。

2. 捕鯨人渡假旅館／村設施營運狀況概述：規劃、管理及市場採用Resort Condominium的行銷管理方式（360個住宿單位，六成簽約回租，其中兩成搭配分時共享，自有單位一成，管理合約之經營者為Village Resorts, Inc.，Twin Tower之建築設計分期開發、銷售及營運）。

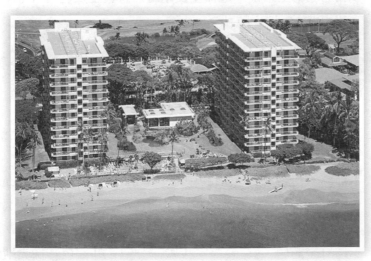

圖5-7 捕鯨人渡假旅館的雙星設計

(二)捕鯨人渡假旅館開發與經營成功經驗

1.籌措資金快速，由業主推薦旅館管理專業經理的人選，最後由買主共同決定中意的專業經理人。

2.旅館採雙子星建物設施，建物中間之戶外遊憩設施及健康與健身設備多元豐富且庭園景觀優美，90%的房間均有海景視野，休閒居家室內設計寬敞及當代派家具裝潢打造出渡假氣氛。

3.集資的財務策略為提供買主銀行貸款百分比80%～90%，年利率8.25%，分三十年償還計畫方案；設計的出租計畫有效結合買主之經營目標，使買主之平均利潤達成年收11,571美元（1980年），業主、買主與經營者三方合理租賃協定確保了樂觀的營運前景。

4.獨立之保全系統，電梯要使用時只有買主及住客持電子鑰匙才可進入，確保隱私。

四、開發案子計畫：捕鯨人村博物館型購物中心

(一)捕鯨人村博物館型購物中心概述

1.捕鯨人村博物館型購物中心（Whaler Village: Museum & Shopping Complex）之位置及設施配置：15棟低層建築物組成之大型購物中心、主題賣點為捕鯨作業之100處展示，內容為31家商店、8家餐廳、少數辦公室，外觀色彩採大地色調（圖5-8）。

2.捕鯨人村博物館型購物中心之規劃理念及管理：建築風格塑
　造主題式意象、展示陳列導引整個購物活動、促銷有穿插原
　住民的舞台表演、零售餐飲複合餐廳創造開放空間及景觀特
　色（圖5-9）。

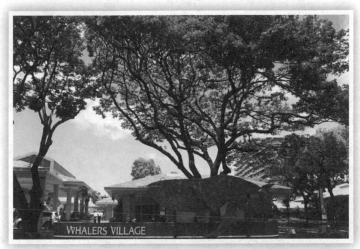

圖5-8　捕鯨人村博物館型購物中心外觀設計

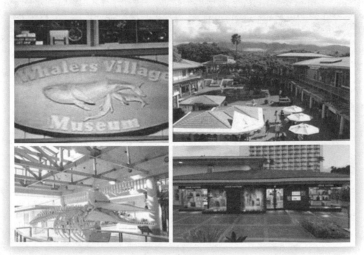

圖5-9　捕鯨人村博物館型購物中心區內空間設計

(二)捕鯨人村購物中心開發案之成功經驗

1. 雖是購物中心但兼具DFS、博物館、複合餐飲之功能。
2. 外觀設計及使用建材充分表現地方特色，提供充滿趣味、歡樂、悠閒及教育性購物體驗。
3. 整體考量之標示牌，人性化出租管理方式，地上店面三年一期短期租約，地下樓層店面則以清潔為優先考量問題。
4. 配合茂宜島傳統地方節慶，捕鯨人村購物中心擴大做農特產促銷活動（年度洋蔥節）（**圖5-10**）。

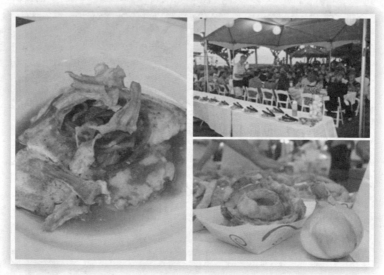

圖5-10　捕鯨人村購物中心農特產促銷活動（年度洋蔥節）

第二節　複合型渡假村案例：越南河川米高梅海濱博奕渡假村

一、渡假村開發基地概述

(一)計畫案背景

　　計畫案佔地168公頃，與森林保護區交界，其中包括長2.2公里的沙灘，開發商亞洲海岸開發有限公司（Asian Coast Development Ltd, ACDL）計劃共投資40億美元興建五個渡假村，合作夥伴美國米高梅國際酒店集團（MGM International Resorts），地處沙灘旁的海濱渡假區可以眺望南中國海，設有541間五星級客房、3個游泳池、10個酒吧及餐廳、1個水療中心及1個名店購物中心。渡假村的娛樂場設有全部以美元結算的35張大廳遊戲桌檯和6張貴賓桌檯，此外電子博彩設備方面有614個座位。二期工程新增559間客房，由大白鯊諾曼（Greg Norman）設計的高爾夫球場The Bluffs也已經正式開幕。

(二)開發基地位址

　　越南河川米高梅海濱博奕渡假村（MGM Resorts & Casinos）所在位址是在越南胡志明市南方一處風景優美的沙灘海濱區（2.2公里沙灘面向南海），鄰近湄公河三角洲。2014年1月開幕，河川金光大道距離越南首府胡志明市約兩小時車程，最近的機場為胡志明市

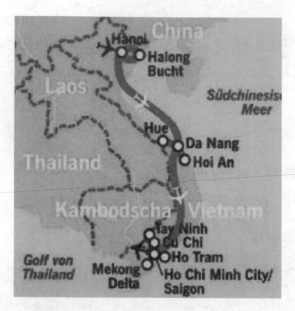

圖5-11　米高梅海濱博奕渡假村所在位址

新山一國際機場（**圖5-11**）。

(三)經營者概述

　　越南河川米高梅海濱博奕渡假村是美商米高梅集團投資（42億美金），靠近南中國海（越南當地稱作東海）海濱，目標市場是吸引國際觀光客，採用雙星建物（twin tower）開發的方式（**圖5-12**）。

2011/10/17 08:20
修建之初

圖5-12　米高梅海濱博奕渡假村採用雙星建物開發方式

二、渡假村之設施配置

(一)住宿設施（lodging facilities）

　　米高梅河川渡假村有541間優雅舒適華麗房間，具有各種觀景豪華客房，配備有絲絨大床、大理石化妝台與開放式落地窗，從室內可直接走到陽台鑑賞美景，住宿房間的房型有Grand Ocean、Grand King、Grand Double。

　　房間內休憩服務與設施（amenities）有手機充電設備（JBL docking station）、迷你吧、免持觸屏電話、獨立浴缸、46英寸液晶電視（46-inch LED television）、乾溼分離淋浴（separate rain shower）、寬頻網路（internet connection）、落地窗陽台（Juliet

圖5-13　房間內休憩服務與設施

balconies）、二十四小時客房服務（24-hour room service）以及個
人化空調（圖5-13）。

(二)餐飲設施（dining and drinking facilities）

有各式樣與等級的餐廳與吧檯：

1.盛名／特色餐廳（signature restaurants）：包括中、日、法、
西與越式等各類餐廳，以及東南亞口味麵食館與漢堡簡餐速
食店，可供賓客多樣選擇，詳如：廣式料理珍珠廳（Pearl:
Cantonese Fine Dining）、法式酒館（Bistro An Nam: French
Bistro）、八龍麵館（8 Dragons: Southeast Asian Noodle
House）、金姊國際料理（Ginger: International Cuisine）、黑
鮪魚日式壽司居酒屋（Toro: Sushi & Sake）、燒烤池畔吧檯
（Dunes Bar & Grill: Poolside Vietnamese Fare）、巴利歐速食
餐廳（Palio: Café and Patisserie）、越南茱餐館（Pho Ngu Vi:
Vietnamese Pho）、漢堡屋（Chi's Burger: Build-your-own and
Specialty Burgers）（圖5-14）。

圖5-14 八龍麵館

2.吧檯：滿足遊客多釆多姿夜生活的怡情酒吧有小酌酒吧
（Churchill's: Quintessential Gentlemen's Club）、池畔酒吧
（Dunes Bar: Swim-Up Bar）、超越酒廊（Ultra-lounge）、
獅王夜總會、表演酒廊（Lion's Bar: Nightclub & Performance
Lounge）。

3.主廚團隊：餐廳主廚是美味與藝術大師，走出廚房現身桌邊
燴製餐點之獨特體驗令人難以忘懷（圖5-15）。

圖5-15 燴製餐點之獨特體驗

(三)庭園景觀設施（landscaping）

　　渡假村區內的庭園景觀包含入口寬敞開放的大廳區與熱帶植物景觀花園。

(四)接送交通設施（transportation）

　　渡假村提供遊客交通接送的服務有到機場車站的區間車、區內購物專車與迎賓車（shuttle bus & limousine）。

(五)遊憩活動設施（recreational activities and facilities required）

　　多樣且大型的戶外遊樂設施，提供從輕鬆到興奮，應有盡有體驗，有複合式游泳池（內含滑水道）、高爾夫球場〔高球名人「大白鯊」諾曼（Greg Norman）代言〕（圖5-16）、海濱遊樂區。

圖5-16　大白鯊諾曼設計的高爾夫球場

(六)購物及服務性賣店設施（shops and services）

大型購物中心、婚宴會廳與大小型功能性會議設施。

(七)夜間娛樂活動設施（amusement & entertainment）

夜總會（圖5-17）、機尾酒廊、Disco舞廳與博奕娛樂場（圖
5-18）。

圖5-17　獅王夜總會歌舞表演

圖5-18　博奕娛樂場內電子機檯遊戲區

問題與思考

➤海島型渡假村的開發要如何做規劃整合工作？

➤美國米高梅集團在越南投資開發博奕渡假村的著眼點在哪裡？

➤米高梅海濱渡假村為何要投資高爾夫球場並請名將大白鯊諾曼
　當代言人？

Chapter

6

高爾夫與網球遊憩活動
與設施

學習重點

➤知道高爾夫球場的設計建造與運動遊憩活動參與的使用裝備及遊戲規則等相關知識

➤認識網球場的設計建造與運動遊憩活動參與的使用裝備及遊戲規則等相關知識

➤瞭解渡假村在主要遊憩活動與設施之運動事件行銷（sports event marketing）的運用

　　渡假村主要遊樂設施屬於產業特徵商品，集客效果佳，可以吸引人潮，用以舉辦大型競賽活動又可建立旅館品牌，增加不動產附加價值與提高營運獲利，高爾夫球場便是其中之一。開發高爾夫球場需要大面積土地，是渡假村中投資成本最大的遊樂設施，但因為此種球類活動的參與者多為高收入族群，他們是渡假村的利基市場，所以許多大型的開發案仍將其列為首要考量，並以網球場設施與活動輔助組成套裝商品。

第一節　高爾夫球場設施與活動

　　高爾夫球運動在台灣常被稱作是「高而富」運動，意思是高收入富有的人專屬運動，許多商界、權貴或富豪家庭熱愛此運動，主要是在球敘時可以談生意、可以休閒怡情、可以小賭交誼、最重要的是可以彰顯其身分與地位，這些高球族群具有的高消費能力，恰是渡假村的利基市場，所以許多大型開發案在休閒遊憩核心商品的提供上都以投資高爾夫球場為首要考量。

一、高爾夫球場投資與經營考量

(一)主要成本

　　建造一座高爾夫球場從購買土地、申請整地、建築物興建到開幕營運的主要成本包括：

1. 土地成本[1]。
2. 球場建造成本：包括挖塡土方、水土保持工程與植栽美化，草皮養護及灌漑工事等（**圖6-1**）。
3. 建築師設計費用：前球王傑克‧尼克勞斯（Jack Nicklaus）曾爲台灣高雄市的信誼高爾夫球場[2]設計監工，費用超過百萬美金。
4. 相關設施成本（高爾夫車、聯絡與補給道路、休息站餐飲賣店、俱樂部會館、場地維護裝備等）。

圖6-1　造價昂貴的高雄市信誼高爾夫球場

[1] 建造十八個球道的競賽級球場約需45～50公頃土地，多以農地價格購入後申請變更地目爲遊憩用地使用。

[2] 永豐餘紙業集團擁有。

(二)作業成本

高爾夫球場開幕營運後的日常作業成本包括：

1. 薪水及保費：員工薪水、工資及保險費。
2. 場地維護費：草皮修剪、道路維護、垃圾清運等。
3. 裝備修理費：車輛、剪草機、鏈鋸等維護裝備須定時保養與緊急修理。
4. 其他費用：專賣店營運（**圖6-2**）、桿弟（caddie）[3]與加入聯盟的會費。

圖6-2　高爾夫俱樂部專賣店

[3] 如果是孩童又稱作球僮，負責攜帶客人球袋、傳遞球具及場地草皮回復細節。

(三)營業收入

營業收入包括：

1. 高爾夫會員費（golf club membership）：高爾夫球場經營者為管控打球品質與降低貸款利息負擔，預先銷售會員證並允許轉售，景氣好時甚至成為投資標的[4]。

2. 果嶺使用費（green fee）：球場以此名目向每次來打球的客人收取費用，地點在會館大廳櫃檯設有專職收銀員。

3. 高爾夫車（golf carts）租賃費用（**圖6-3**）：球場專用的高爾夫車為四輪電動車，車型小，前座一般設有兩個乘員座位，後座區設計成可置放四個球袋空間，可由桿弟駕駛，或由客人自駕。

4. 推桿與揮桿練習場使用費用：球場非球道區域一般會設有數個推桿練習果嶺及一座揮桿教學練習場，供球友或家屬使用。

5. 專賣店營業收入：高爾夫會館內會設有周邊商品專賣店販售球具、運動衣物與配件及紀念商品。

6. 其他收入：包括餐廳、餐飲點心吧檯、休息站賣店等營業收入，有的高爾夫渡假村可設計額外機票加酒店住宿與好友球敘的套裝產品（packages），透過合作旅行社銷售得到收入。

[4] 買賣高爾夫會員證賺取利差。

圖6-3　高爾夫球車

二、高爾夫球場建造考量

(一)設施及土地面積需求

　　俱樂部會館面積：約需1,200平方公尺。九洞球場至少須50英畝（20.5公頃）土地，十八洞球場約須110英畝（45公頃）土地，所有高爾夫球道（洞）都由三個部分所組成，數個發球區（tees）、球道區（fairway）與推桿果嶺（the putting green）。

(二)高爾夫球場土地需求條件及基地特性

1.球道方位以南北向最佳，可以避免揮桿擊球時眼睛直接面對刺眼的朝陽或夕陽，北西北與南東南向次之，東西、西北、東南向為不佳設計。

2.地表植被主要以草本植物中莖葉具韌性且四季不易枯黃的百
　慕達草（bermuda grass）[5]為主。

3.土壤為平緩坡地排水性良好之沙質土壤。

4.灌溉水源來自水井、河流或自來水。

(三)高爾夫球場球道設計

高爾夫球場球道設計除了考量球道長度、選手擊球方位與優
美場地景觀，採用如開放球道（open fairway）與寬球道（wide
fairway，50碼）的設計外，為了增加打者樂趣感，也增加了擊球挑
戰性難度（difficulties）的設計，包括：

1.狗腿形球道（dog-legged fairway），發球區與果嶺區間球道
　中段有一個大轉折，因為球道設計成彎曲的狗後腿形狀，球
　手從發球區無法直接看到果嶺旗桿（圖6-4）。

圖6-4　狗腿形球道

[5]高爾夫球場、滑草場、果園等地及初期植生混播植草草種。

2.樹列球道（tree-lined fairway），球道兩旁種植有單或雙列喬木，會影響到球手擊球的心理狀態。

3.深或淺沙坑（shallow & deep sand bunkers），位於球道與果嶺的一邊或兩側，深沙坑的落球更不易從中擊出（**圖6-5**）。

4.水坑障礙（water hazards），落水的球通常會被處以罰桿，水坑內若加噴泉與燈光設施便成人造美景（**圖6-6**）。

5.樹叢球道（tree placed fairway），球道邊緣長草區策略性種植一些觀賞型灌木樹叢，影響擊球後的落點。

6.窄球道（narrow fairway，30碼），球手們擔心落球進入長草區，揮桿瞬間會愈發不穩定。

7.不平坦球道（level fairway），使球手擊球時難以平穩站立揮桿，影響擊球手感。

8.線形球道（straight fairway），球道平坦，一覽無遺，毫無罣礙的全力揮擊，反而容易失誤。

圖6-5 高爾夫球場球道兩旁或果嶺四周設置的沙坑障礙

圖6-6　高爾夫球場球道旁或果嶺前方設置的水坑障礙

9.丘狀果嶺（elevated green），球如果落在果嶺外緣區還會向
外側長草區持續滾動（**圖6-7**）。

10.長草區（rough），球道凸起外緣（mount）與不平坦擊球球
道（uneven fairways）。

這些難度設計都是為了增加打球的挑戰性，讓打球者有征服感
的樂趣。

(四)高爾夫球運動的專業知識

1.球具（golf club）：高爾夫球運動使用的球具裝備，內容為
十四支編號球桿，分別為木桿四支，鐵桿九支與推桿一支，
每支球桿的長度與擊球斜面角度均不同，用以適應在不同位
置或落球點的地表狀況下揮桿擊球（**圖6-8**）。

圖6-7　高爾夫球場之丘狀果嶺

圖6-8　高爾夫球具裝備

2.高爾夫球場遊戲規則：每個球道依其長度（碼）均設有標準
　桿，長球道為五桿，中球道為四桿，短球道為三桿。

3.球手擊球的計桿詞彙有：

Chapter 6　高爾夫與網球遊憩活動與設施

(1)信天翁（albatross）：球手從發球區（tee box）[6]揮桿到果嶺入洞的總桿數低於該球道設計的標準桿（五桿）三桿。

(2)老鷹（eagle）：低於該球道設計的標準桿（三、四或五桿）兩桿，在短球道的老鷹爲一桿進洞（hole in one）[7]。

(3)博蒂（birdie）：低於該球道設計的標準桿一桿。

(4)平標準桿（par）。

(5)博忌（boggy）：超過標準桿一桿。

(6)雙博忌（double boggy）：超過標準桿兩桿。

4.競賽級高爾夫球場一般分爲兩區各九洞，每區標準桿四桿（par 4）的球洞有五道，標準桿三桿與五桿的球洞各有兩道，十八個洞的高爾夫球場，標準桿爲七十二桿，土地面積大的球場有時會設計五個五洞球道，標準桿爲七十三桿；土地面積小的球場有時會設計兩或三個五洞球道，使得標準桿成爲七十或七十一桿。

5.高爾夫球場設施配置：

(1)球場區內含維護道路（maintenance pathway）、休息站（賣店）、推桿果嶺練習區（putting green）、揮桿練習區、造園景觀（landscape）與教學及娛樂室（teaching & amusement room）。

(2)會館（clubhouse）區內含專賣店（櫃）（pro shop）、更衣室（locker room）、衛浴間（shower room）、餐廳（餐具間）、點心吧檯（snack bar）、廚房（kitchen）、娛樂室（lounge card play area）、會議間（meeting room）、出

[6]每個球道開始擊球的出發區職業選手在最後方，女子或銀髮族在較前方。

[7]一桿進洞的獎勵是得到球場永久留名於公告欄上，職業競賽時或有贊助商的新車獎品。

發登記區（start area）、櫃檯（front desk）、儲藏室（球具、高爾夫車維護）。

(3)球道（golf course）區－發球區（tee）：發球點（tee boxes）、置球座（cups），又分職業、男子、女子選手及年長者發球區，用不同顏色的高爾夫球座標顯示所在位置。

(4)球道：長草區、沙坑障礙（sandy box）、水坑障礙、樹叢障礙、突起障礙、果嶺（green）、球洞（holes）、旗桿（flags）。果嶺區一般有三個球洞作輪替使用，以保養草皮。

6.維護及管理中心：高爾夫球場營運作業的裝備項目包括維護裝備、工作車輛、剪草機具、球道裝備及工具與手動工具。

三、渡假村建立品牌之高爾夫球國際級競賽

渡假村利用高爾夫球場遊樂設施舉辦高爾夫球公開賽或名人邀請賽能幫助建立企業品牌，如美國女子職業高爾夫球協會（LPGA）的裙襬搖搖名人賽曾在台灣楊梅揚昇高爾夫球場與林口美麗華球場分別舉辦過（圖6-9）。

渡假村也可邀請企業贊助在球場舉辦國際競賽彼此獲益，如登喜路香菸（DUNHILL）盃高爾夫公開賽（圖6-10）與澳門威尼斯人盃高爾夫公開賽[8]。

[8]在澳門路環島海天渡假酒店球場舉辦。

圖6-9　林口美麗華球場舉辦之裙襬搖搖名人賽

圖6-10　登喜路香菸（DUNHILL）盃高爾夫公開賽

四、遊樂設施與活動行銷組合

台灣晶華酒店的企業主美國潘氏集團為了銷售中國大陸海南島渡假勝地三亞灣的渡假酒店住宿，特別設計了高球超值套餐組合，內容如下：

1. 套餐一：三天兩夜三亞全新龍泉谷加甘什嶺。
2. 套餐二：三天兩夜三亞輕鬆之旅。
3. 套餐三：海南溫泉之旅，興隆康樂園溫泉高爾夫五十四洞場及南燕灣四個球場自由組合，隨心所欲的體驗。
4. 套餐四：海南高球行系列之海口無限暢打系列。
5. 套餐五：三天兩夜海南高球行系列之五星海口美視[9]。

第二節　搭配高爾夫球遊憩活動之設施 ——網球（場）設施與活動

渡假村的家庭市場選擇參與的戶外休閒運動除了高爾夫球外尚包括網球，對青少年來說，是很好的選項。對高爾夫球運動套裝假期來說，網球是個能替代的備選方案。網球場搭配高爾夫球場在戶外遊樂場地整體規劃來說，相輔相成。利用與異業結合（菸酒商）的網球比賽事件（events）行銷渡假村保持傳統的部分。雖然網球比賽是砸大錢的促銷活動，但因為有合作的贊助商（sponsors）分攤經費，對於渡假村業者來說，也算是在電子媒體上做公關的置入

[9]海南島首府海口市的城市之旅。

性行銷（embedded advertising）。渡假村也可邀請名人參與網球活動為提供的休閒商品代言。

一、網球運動概述

網球的起源地在英國，早期為貴族化活動，現在則多是中產階級參與，網球運動易學，打球耗費時間短，服裝及器材價格相對不高、投資低，但技術提升不易（易學難精）。造成常有人投入，又有很多人轉向其他較不需花很多時間的替代性活動，如：壁球、回力球。室內網球場一般與健身健康中心、回力球場等設施合併建造，故開發成本較高。

二、開發網球場之優缺點

土地需求、開發成本、維護成本相對其他遊樂設施來說，均不算高，維護技術要求低，省錢省事。沒有相關法規或核准問題管制。可全年開放使用，與其他活動設施（高爾夫球場）相輔相成。可小規模階段性開發。但不動產附加價值不高。可能產生噪音汙染。

三、球場設計與空間需要

200坪土地約可建造三座網球場（含停車場、觀眾座位、庭園造景及相關設施）。標準雙打場地的長、寬度是78呎×36呎（23.78m×10.96m），但與周邊距離為寬邊21呎、長邊12呎，故標準比賽的場地應是120呎×60呎（36.5m×18.3m），面積為7,200平

方呎。各類球場的複合結構不同，所需面積亦不相同（**圖6-11**）。

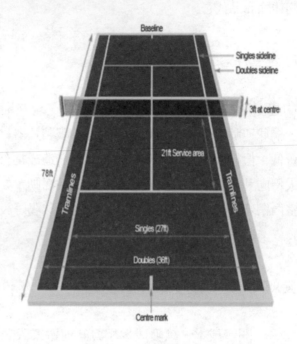

Baseline

Singles sideline

Doubles sideline

3ft at centre

21ft Service area

78ft

Tramlines

Tramlines

Singles (27ft)

Doubles (36ft)

Centre mark

圖6-11　網球場的設計

四、球場方位設計

　　網球場的方位，球場長軸以南北走向最佳或南北逆時針方向旋轉15～25度，如此在北側球員揮拍時不會直接面對刺眼的陽光。球場配置型態可採用串聯、並聯或串並聯合併方式（**圖6-12**）。

圖6-12　並聯設計的網球場

五、場地鋪面選擇與整體設計

　　網球場地應集中於一區，與住宿區保持適當距離並種植隔音佳的喬木，以免噪音擾人。地表鋪面可有多種材料選擇，草地、紅土[10]、合成樹脂（碎磚、碎石、PU膠合劑）、預鑄混凝土（或加鋼索其中）、瀝青或人工草皮。球場四周的圍籬／牆的牆柱可以採用鍍鋅鋼管，用以支撐擋球圍網，圍網的材料使用聚乙烯網或鐵絲網（圖6-13）。

[10]2019年四大賽之一的法國網球公開賽就是在紅土球場舉辦。

圖6-13　紅土鋪面網球場

六、渡假村保持傳統的網球事件行銷（event marketing）

利用與異業結合（菸酒商）的網球比賽事件行銷渡假村保持傳統的部分，如維吉尼亞苗條香菸盃女網總決賽（Virginia Slims tennis tournaments）（圖6-14）。雖然網球比賽是砸大錢的促銷活動，但因為有合作的贊助商分攤經費，對於渡假村來說也算是在電子媒體上做公關的置入性行銷。渡假村也可邀請名人參與網球活動為提供的休閒代言，如瑞士網球名將費德勒（Roger Federer）[11]和美國名將阿格西（Andre Agassi）在杜拜阿拉伯塔酒店211公尺高改裝成草地網球場的直升機坪上進行一場表演賽（圖6-15）。

[11]2019年三十八歲時仍以現役球員身分參加網球大滿貫賽。

圖6-14　維吉尼亞苗條香菸盃女網總決賽

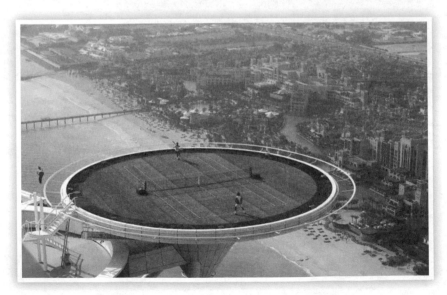

圖6-15　名將費德勒和阿格西網球表演賽

渡假村開發與營運管理
Resort Development and Operations Management

問題與思考

➤渡假村開發高爾夫球場與遊樂活動的市場考量為何？

➤優質高爾夫球場的球道設計要素為何？

➤開發高爾夫球場為何同時要搭配開發網球場設施與活動？

Chapter 7

游泳戲水、體適能與水療遊憩活動與療癒設施

學習重點

➤認識渡假村游泳池（swimming pools）、體適能中心與水療健康
俱樂部（fitness center, spa, & health club）等遊憩活動與設施

➤知道游泳池、水療與健康俱樂部之設施項目與類型、營運收益概
況與投資規劃考量因素

➤瞭解渡假村業者在經營游泳戲水、體適能與水療遊憩活動與療癒
設施等項目之商業行銷實務

旅遊的動機主要可分為商務、觀光旅遊與渡假休閒三類。觀光旅遊的遊客行為又可分為走馬看花或深度旅遊兩類，經營一般旅館的業者將滿足心理需要的自然與人文景點當作為核心商品，配合滿足生理需要的住宿與餐飲服務之周邊商品，組合套裝成遊程商品組合（package tours），無須在主體建築上投資過多遊憩設施以提供住客遊憩活動。

渡假休閒的遊客行為大多為定點旅遊，經營渡假村的業者將夜間住宿設施與餐廳餐飲服務當作為核心商品，搭配日間戶外遊憩活動／設施與夜間室內娛樂活動／設施，成為渡假村商品組合（resort product mixture），旅館主體或戶外基地內必須包含多樣適意設施。

渡假村規劃目標市場遊客喜歡的遊憩與娛樂活動是賣點也是軟體服務的一環，但幫助遊客得以安全、便利、舒適去享樂體驗的遊憩設施卻是硬體之重要部分。

第一節　遊樂設施提供之休閒活動

渡假村所在之處無論是在海邊、湖濱或本身擁有天然溫泉，都適合開發遊泳池設施，提供游泳、戲水等親水遊樂活動。

一、游泳池

提供游泳戲水、池邊日光浴（冥想或閱讀）、泳池區社交活動（聊天或小憩）、水上球類遊戲與競賽（水中排球或籃球）、池畔戶外露天燒烤與風味餐。

二、體適能中心

　　提供體適能相關健身活動，包括對心肺血管（Huge Cardio Area）功能有助益的跑步機、固定式腳踏車與太空漫步機；有助提升身體各部肌肉（手、腿、胸、腹、背）的肌力與肌耐力重量訓練設備；有助增強身體關節柔軟度的皮拉提斯運動間（Pilates Studio）（圖7-1）、瑜伽室（Yoga Room）與降低體脂肪比的有氧舞蹈教室（提供團體運動如熱舞、發克、嘻哈、肚皮舞等教學活動）[1]、飛輪有氧間（Spin Studio）。

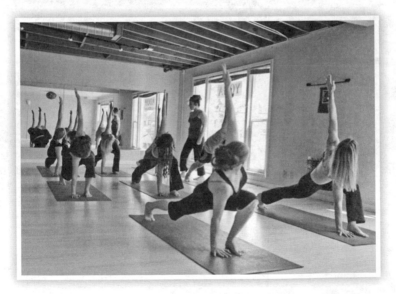

圖7-1　皮拉提斯運動間伸展活動

[1] 一些近年來流行的舞蹈活動，原文為The Hottest Dance, Funk, Hip Hop & Belly Dancing。

三、水療健康俱樂部

　　提供游泳、三溫暖（冰池、烤箱與蒸氣間）、古銅色肌膚中心（Tanning Center, Featuring Mystic Tan）、藥草浴（herbal bath）、水療浴（打獺池[2]、漩渦池）、按摩、醫療性美容、減重與戒除菸與酒癮等有益於身體健康的活動（**圖7-2**）。

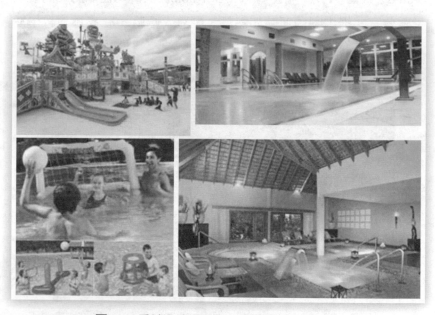

圖7-2　戶外泳池活動與水療健康俱樂部設施

[2]池邊裝設不銹鋼水管噴頭以加壓水柱沖擊身體肩、頸或背部。

第二節　游泳池設置之投資考量

一、位址考量

(一)戶外游泳池

　　位於全日光照射區、避開盛行季風區（如東北季風）、平坦少地下水區（避免滲透入水池形成碳酸鈣結晶附著於池壁）、落葉樹不多區。

(二)室內游泳池

　　避開客房區的通道、遠離狹窄的公共空間以免池水揮發出厚重的濕氣與消毒水的氣味[3]彌漫，造成遊客身體不適。

二、游泳池之設計考量

　　游泳池之形狀可以設計成長方形、圓圈形、淚珠形、腎臟形、葫蘆形與任意形狀（項鍊、人工河流、瀑布、海洋巨蛋），泳池的形狀與附屬設施的造景對渡假村整體休閒氣氛的營造有很大影響。

[3]一般池水消毒使用含氯氣的漂白水。

假村開發與營運管理
Resort Development and Operations Management

三、影響游泳池投資的成本考量項目

　　泳池大小、類型、用途、設計複雜性、附屬設施的內容皆會影響到建造施工的費用，功能性越高的泳池（複合餐飲宴會、娛樂表演、選美走秀等活動）投資雖高，但回收亦大（圖7-3）。

圖7-3　夏日潮波池畔派對

四、複合游泳池／水上樂園之遊憩設施配置考量

1. 一般游泳池設施包含泳池、日光浴鋪面區、餐飲吧檯設施、運動設施區、廁所及租借戲水器材與裝備設施及庭園造景（圖7- 4）。

圖7-4　渡假村附設的戶外游泳池

2.複合游泳池之設施包括室內泳池、宴會廳、迪斯可舞廳、戶外烤肉（barbecue）等，造價雖高但相對之利潤亦高。

3.水上樂園（water park）之設施包含泳池、人工河流、滑水道、水中球類活動設施、人工瀑布、沼澤池／潟湖（lagoons）峽谷及餐飲吧檯設施（**圖7-5**、**圖7-6**）。

圖7-5　水上樂園型式的泳池設施

圖7-6　渡假村以水上樂園設施為主要的遊憩活動與設施

第三節　水療健康俱樂部設置考量

一、水療健康俱樂部設施提供的服務

水療健康俱樂部（spa, fitness center & health club）設施所提供的休閒活動與服務包括：

1.安適美容（按摩、護膚美容、美甲與護髮、芳香療癒）。
2.健身塑身、健康醫療（減肥與戒癮）。
3.主題party與婚宴專案等（圖7-7）。

圖7-7　水療健康俱樂部設施所提供的休閒活動與服務

二、渡假村業者投資開發水療健康俱樂部之潛在利益

(一)增加住房率（increased occupancy rate）

水療健康設施的活動與服務對目標市場是具高價值感的訴求，能吸引遊客住宿及停留更多時日。

(二)市場競爭優勢（competitive advantage）

相對於位在一個地理區的同業來說，遊樂設施中多一項高價值感的休閒設施，比較起來會更具市場競爭優勢。

(三)能提高房價（increased room rate）

房價中包含使用水療健康俱樂部設施、活動與服務，提高房價便更具正當合理性。

(四)成為行銷資產（marketing asset）

無論是用在廣告內容、公關、宣傳賣點或是用來舉辦促銷活動，都是渡假村在財務報表上的資產。

(五)塑造正面意象（positive image）

水療健康俱樂部的設施與活動具有社會建設性與身分地位的象徵，對渡假村市場具有正面意象。

三、水療俱樂部之類型

包括天然溫泉水療池、安適美容水療池、健身塑身水療池、健康醫療水療池、減肥戒癮水療池、全包辦水療池、健康健身專案水療池、旅館自有內涵水療池。

四、台灣健身中心／俱樂部之類型

台灣的健身中心／俱樂部大致可分成下列幾種類型：

1.機關學校（體育館）附設之健身中心（非營利目的，部分含重量訓練室）。
2.城市健身中心（e化健身器材設備為主，餐飲娛樂設施為輔，部分大型場所含重量訓練室）。
3.城市全包型健身中心（e化健身器材設備為主，餐飲娛樂設施為輔，部分大型場所含重量訓練室，提供美容、美姿、美體、減肥及戒癮等服務項目）。
4.商務旅館（城市飯店）附屬健身中心。
5.鄉村俱樂部與市郊休閒旅館內含之健身中心部門（水療、美容、運動遊戲間及遊憩活動計畫為主，健身器材設備為輔）。
6.渡假村內含之健身俱樂部（從三溫暖、藥草浴到全包型皆有）。

五、台灣著名的健康健身俱樂部

　　亞歷山大忠孝店、信義店、大直店、南港店（本土連鎖產業，業主唐雅君，現已歇業）、綠洲健身俱樂部（附屬君悅飯店）、太平洋都會生活俱樂部（附屬太平洋SOGO百貨公司，台北敦南館已歇業）、中興健身俱樂部（有氧運動協會）、台北鄉村俱樂部（國人自營，已歇業）、克拉克健身俱樂部（美商國際連鎖產業）、桑富士運動健身俱樂部（日商產業）與佳姿氧身工程館（國人自營，曾進駐台北101大樓，已歇業）。

六、台灣住宿業內包含著名的溫泉水療設施與服務

1. 台北晶華酒店位於二十樓整層水療設施的沐蘭SPA，擁有與國際四季酒店（Four Seasons Hotels and Resorts）同等級的芳香療程，游泳池、健身房並用以搭配酒店婚宴專案銷售，最早由潘思亮總經理（點子王）構思，先以樓層一半的空間推出試行（**圖7-8**）。
2. 北投日勝生加賀屋（Radium Kagaya International Hotel）國際溫泉飯店，提供住房、泡湯、餐飲、宴會、會議、spa以及藝品與紀念品購物服務（**圖7-9**）。

圖7-8　晶華酒店沐蘭SPA

圖7-9　日勝生加賀屋國際溫泉飯店

3.日本星野（Hoshino Resorts）集團「星野屋」（虹夕諾雅）台中市谷關登台[4]，提供日式大浴場、spa、游泳池等（**圖7-10**）。

圖7-10　日本星野集團輕井澤（虹夕諾雅）精品溫泉酒店

資料來源：日本星野集團官方網站

4.花蓮太魯閣晶英酒店，屬於晶華酒店集團，座落於花蓮太魯閣國家公園境內，距離花蓮市約一小時車程。太魯閣晶英酒店原名為天祥晶華酒店，1991年晶華麗晶酒店集團將天祥招待所原址改建為國際級觀光飯店「天祥晶華度假酒店」，2010年更名為「太魯閣晶英酒店」（**圖7-11**）。

[4]前身是1978年的汶山大飯店，目前試營運中。

圖7-11 太魯閣晶英酒店（特色渡假旅館案例）

資料來源：晶華酒店集團

5.台東知本老爺酒店提供紓壓之旅，在岩風呂、釜風呂、氣泡風呂及大理石風呂等四種不同的露天風呂戶外泡湯，取自地下650公尺深的溫泉，其無色無味無臭的碳酸鈣泉，浸泡其中，全身肌膚光滑，被日本專家鑑定爲「美人之湯」[5]，在天幕風呂湯屋泡美人湯（**圖7-12**），使用「水流養身步道區」、「芳香浴池區」、「超音波紓壓區」、「個人湯屋」等主題區再加上打瀨浴及烤箱。其他尚有腳底按摩服務，享受spa療程。

[5]有助於舒緩運動傷害疼痛、腰痛、神經痛、風濕、皮膚乾燥等功效，因此被稱之爲「美人之湯」。

圖7-12　台東知本老爺酒店——天幕風呂

七、特色渡假村介紹：太魯閣晶英酒店

(一)沿革

　　花蓮太魯閣晶英酒店（Silks Place Taroko）為位於花蓮縣的渡假飯店，座落於花蓮太魯閣國家公園境內的天祥地區[6]，海拔485公尺，行政區域轄屬花蓮縣秀林鄉富世村，就位置而言，天祥也是太魯閣峽谷的界線，立霧溪東西兩邊的溪谷景觀大不同[7]，是個欣賞峽谷景觀的絕妙地點，距離花蓮市約一小時車程。

[6] 天祥位於東西橫貫公路中的一處休憩站，含天峯塔、祥德寺、天主教中心、青年活動中心。

[7] 天祥以東太魯閣峽谷，呈現壁立千仞，兩壁對峙的峽谷；天祥以西呈現的溪谷景觀顯得開闊。

　　太魯閣晶英酒店原名為天祥晶華酒店，1991年晶華麗晶酒店集團將天祥招待所原址改建為國際級觀光飯店「天祥晶華度假酒店」，開業初期業者嘗試接待國民旅遊的團客及學生畢業旅行團體，惟業績一直不佳，後又企圖以餐飲美食特色開發新市場，但效果仍然有限，最終集團考慮將其澈底「改頭換面」，下大成本投資增添水療健康俱樂部等休閒娛樂設施，又設計更多探訪鄰近景點的特色遊程，希望以多元的戶外遊憩活動與豐富的夜間娛樂讓客人更滿意，2010年並更名為「太魯閣晶英酒店」（**圖7-13**）。

圖7-13　天祥太魯閣晶英酒店大廳與庭園

(二)房型與餐廳介紹

　　飯店擁有160間住宿客房（**圖7-14**），房間區分為兩類（等級）：標準空間的休閒客房（12坪）與較大空間的行館套房（21坪至72坪），用以接待不同需求的住宿客群。餐廳種類有衛斯理自助式餐廳、梅園中餐廳、交誼廳與福利社搭配婚宴會議設施。

圖7-14　太魯閣晶英酒店之休閒客房
資料來源：太魯閣晶英酒店之官方網站

(三)設施服務、館內活動與在地體驗

白天到夜晚，提供多樣化的娛樂活動。白天從健康的休閒運動、親子互動的自己動手做（DIY）手工藝，到夜晚精彩的原住民傳統歌舞表演，即使不外出待在飯店內也能享受悠閒的度假旅程。

1. 適意休閒設施部分：戶外遊樂部分有山水澗／戶外泳池、網球場；室內娛樂包括室內游泳池、小澡堂、有氧瑜伽健身室（**圖7-15**）、春回三溫暖（按摩浴池、紅外線烤箱及蒸氣室）、沐蘭SPA（美容與美體）、童趣娛樂館與福利社。
2. 旅館內軟體遊樂活動：酒店設計的活動組合有彩虹豆手工藝教室、迷你廚藝教室、原住民歌唱表演、露天電影院影片欣賞。

圖7-15　太魯閣晶英酒店有氧瑜伽健身室

資料來源：太魯閣晶英酒店之官方網站

3.在地景點旅遊體驗：造訪鄰近地區景點的活動有漫步天祥
（社區祥德寺或天主堂）、步道健行等；酒店另提供半日
（上午或下午）與一日遊在地旅遊體驗，內容為太魯閣十境
步道巡禮，欣賞沿著立霧溪走入太魯閣國家公園精彩動人的
峽谷景緻。

(四)行銷與促銷

行銷組合共有住房（季節性與主題性的商品組合）、聯賣（酒
店同業結盟套裝產品）、卡友（與信用卡、銀行聯名卡的異業結
盟）及合作（與航空公司合作套裝機加酒）等四種優惠內容。

問題與思考

➢渡假村開發泳池設施須考量的因素有哪些？

➢晶華酒店集團以沐蘭SPA成功行銷婚宴專案，原因何在？

➢為什麼健身中心型遊樂設施在城市地區經營不易，原因何在？

Chapter 8

遊艇碼頭、水岸與水濱遊憩活動及室內娛樂

學習重點

➤知道渡假村發展遊艇碼頭/活動之市場及設施項目與發展考量
➤認識遊艇之類型及船隻裝備內容
➤熟悉渡假村附屬的保齡球館、壁球場、桌/撞球室與電玩遊戲間的設施與活動內容
➤瞭解規劃設計室內遊憩活動與設施的投資考量

第一節　遊艇與碼頭設施提供之遊憩活動

因為大型噴射機的發明問世，過去以長距離海洋交通運輸為主要目的的豪華郵輪（cruises），現在幾乎都轉型為海上休閒娛樂或渡假使用，被稱為浮動的渡假村（floating resort）。海濱渡假村鄰近港灣，位置適合發展水域活動與遊艇碼頭設施。海水遊艇碼頭（saltwater marine）尚需建造船塢（dock），用以降低海浪波濤的衝擊；淡水遊艇碼頭（freshwater marine）則只需建造有或無遮蓋的泊船位即可。

一、認識遊艇

遊艇的長度一般從10公尺（30英尺）長至幾十公尺不等。長度小於13公尺（40英尺）的通稱為遊艇（yacht）；超過32公尺（98英尺）的遊艇，稱為大型遊艇（mega-yacht）或稱作迷你郵輪（mini-cruises）（圖8-1），可以載客達近百人；超過54公尺（164英尺）的遊艇稱作郵輪（cruise ship），也就是我們熟悉的麗星郵輪（Star Cruises）[1]、公主郵輪（Princess Cruises）或歌詩達郵輪（Costa Cruises）[2]。

[1]世界第十五大的郵輪公司，旗下四艘郵輪「雙子星號」、「寶瓶星號」、「雙魚星號」及「大班」。
[2]雄獅旅遊與其合作銷售高雄港到日本宮古、石垣、沖繩等島的海上遊程。

圖8-1　供遊憩使用的大型遊艇

(一)遊艇遊樂活動內容

　　遊艇提供駕艇兜風、賞景、水上活動（浮潛）與運動（滑水）、夜遊船釣、追蹤鯨豚、船艙餐飲聚會、喜慶宴會、海上獨處與靜思等活動（**圖8-2**）。

(二)遊艇的設施與配備

　　遊艇的基本配備包括安全設備、掃瞄雷達、緊急逃生裝備、安全水密隔艙、電動油壓起落架、全球衛星定位儀（**GPS**）、測深儀、航速表、乾式消防滅火系統、專業無線電通訊系統、船艙進水自動排水系統、水上救生摩托車、衛星導航系統、魚探機、會議室、製冰機、衛浴設施、高級套房、全套料理廚房（**圖8-3**）、電視、錄放影機、**VCD**影碟、**CD**音響、**KTV**、日光浴設備、**Bar-B-Q**-燒烤設備、娛樂麻將用具、浮潛裝備、衝浪設備、拖釣魚具、五人座香蕉船、三人座水上摩托車。

圖8-2　遊艇追蹤鯨豚遊樂活動

圖8-3　遊艇的全套料理廚房基本配備

(三)養護一艘遊艇之花費

在台灣，養護一艘規格為長度45呎，吃水量19.8噸，平均船速20節（20 Knots，1節=1海里=1.892公里），設備是三房一廚兩廳（含一沙龍廳）三衛，最大載客26人之遊艇所需的費用如下：

1. 人事費用：船長乙名（月薪35,000元），助手乙名（月薪25,000元），每月60,000元，全年共81萬元（含年終獎金）。
2. 維護費用：打蠟潤滑、零件更換、上架整理等，每年約25～30萬元。
3. 燃料費用：每行駛1海里約需耗柴油1加侖。
4. 行政規費及保險費：每年約30萬元。
5. 養護花費總金額：每年約新台幣150萬元。

二、認識碼頭設施與沿岸地區

遊艇碼頭具有讓遊艇停泊、清洗、維修和遊客上下船等功能。碼頭或船塢提供釣魚、宴飲、賞景、攝影、水岸與沙灘活動、夜間娛樂、節慶與大型活動。沿岸的海濱渡假勝地、渡假村與渡假旅館業者及鄰近社區居民共同參與提供遊艇碼頭之設施與活動。

三、遊艇設備提供的船舶活動

從市場層面來看，在美國，從事遊艇船舶活動的人數在1965～1985年間成長了三倍，平均每年約六千萬人參與船舶型休閒活動。用在遊艇船舶活動方面花費1979年75億元，1984年123億元。從渡假村發展面來看，遊艇可用於交通運輸、載運客人，也可用於遊憩

活動，例如舉辦宴會、賞景巡航、水域遊樂活動（海釣、浮潛、水肺深潛）（圖8-4）。

圖8-4　遊艇設備提供的船舶水域遊樂活動

(一)海水遊艇碼頭及船塢設施

遊艇碼頭（圖8-5）及船塢之選址考量：避開盛行風、潮汐、洋流[3]活動區以免造成船隻傷害，船舶進出通道受到安全庇護，且寬、深允許各類型船隻通行無礙，易通達開放水域區享受水上運動之樂趣。

遊艇碼頭主要是由堤岸、固定斜坡、活動梯、主通道碼頭、支通道碼頭、定位樁、供水、供電系統、船舶、上下水坡道、吊升裝置等組成。碼頭上的設施有燈塔（20公尺高）、136個泊船位〔110個有遮蓋與26個無遮蓋，均附三線一管（電線、電話線、有線電視

[3] 大規模海水運動。

圖8-5 小規模開發的遊艇碼頭

電纜線及自來水管）〕、公共郵政信箱及垃圾處理服務、良好疏濬
之船隻通行水道（附紅綠燈管制指示信號）、加油站及船舶維修設
備、船隻下水斜坡設施（7.5公尺長）、魚具店、飲食店、自助洗衣
店、氣象資訊站、淋浴設備休息站、豪華餐廳與酒吧、通往旅館免
費巴士服務及旅館到船服務。

(二)淡水遊艇碼頭設施

50個可上架之半遮蓋船位、碼頭或船塢管理站、儲藏倉庫及維
修站、碼頭餐廳及點心吧檯（**圖8-6**）、超過50艘以上的船隻、獨木
舟或輕艇。利用浮筒為主體的浮動碼頭可以根據船體的尺寸，設計
不同的碼頭。遊艇碼頭可以根據需要鋪設木板，這會一定程度上延
長碼頭的使用壽命。

圖8-6　碼頭餐廳戶外露天用餐區夜間桌椅擺設

(三)海濱渡假村之包租遊艇服務

1. 服務對象：房客及當地居民（租用、定時旅遊、宴會／雞尾酒會及其他特別團體活動）。
2. 包租遊艇遊憩內容：深海釣魚及水肺潛水、風帆船遊艇離島巡航遊賞（如觀賞鯨魚、海豚活動）、玻璃底遊艇遊賞海底景觀（如觀賞珊瑚產卵）、雙船身風浪船（catamarans）（圖8-7）的船艙上與水中活動及賞景、小型輕艇駕駛活動。

圖8-7 雙船身遊艇漂浮水面時船身較平穩適合從事遊憩活動

第二節 保齡球、壁球、桌／撞球、電玩遊戲間與室內娛樂活動與設施

室內遊憩活動與設施主要是提供住宿客人在夜間娛樂享用。渡假村夜間娛樂除了供成人享樂用雞尾酒廊（cocktail lounge）、迪斯可舞廳（disco pub）與大廳餐飲設施的現場演奏（live band）外，適合家庭親子活動的就屬桌／撞球室與電玩遊戲間的桌球運動、花式（Pool-Billiard）或司諾克（Snooker）撞球[4]與電子遊戲機台的電玩遊戲。壁球（squash）是渡假村的室內遊樂型運動活動。

[4]英國式撞球活動，桌檯較大，使用的球分為一個白球，十五個紅球和六個彩球（黃、綠、棕、藍、粉紅、黑）共二十二個球。

一、室內遊樂場館提供之保齡球（bowling）娛樂活動

(一)保齡球館

提供保齡球運動與競賽，室內運動（桌球或撞球）與電子遊戲機台類娛樂（投籃、打地鼠、跳舞、太鼓達人與賽車等趣味遊戲）。

(二)桌／撞球室與電玩遊戲間

提供桌球運動、花式或司諾克撞球，各種電玩遊戲機台。

(三)壁球場

提供壁球運動與競賽，常與住宿、減肥、戒癮等活動計畫套裝成行銷方案。

二、保齡球（館）遊憩活動及設施概述

1950年代保齡球館設施開始自動化作業。1960年代因回收快速（半年至一年），借貸容易（銀行樂意投資），故市場大行其道。1972年起成長漸趨緩慢，迅速進入整理購併期。

早期發展時設施簡陋且娛樂環境嘈雜喧鬧。現代保齡球館的設施規模化及複合化，裝飾富麗堂皇，擁有吸音牆壁及壁毯，參與遊樂活動時館內氣氛溫馨舒適（**圖8-8**）。

圖8-8　保齡球館的現代自動化設施

(一)保齡球（館）市場特性

1. 因為保齡球的重量約5～7公斤（10～16英磅），且需身體半
 蹲後將球擲出，身體關節負荷重，不適合幼年與老齡人口參
 與，86%的客人年齡層介於十八至四十九歲。
2. 有些球館在上、下午時段提供婦女球友托嬰與照顧幼兒的服
 務，代客採購日用品（滿足菜籃族需要）或另規劃兒童遊戲
 間設施供兒童有自行活動的空間。

(二)保齡球（館）投資考量

1. 平均每一球道約需新台幣100萬～120萬的建造成本。
2. 營收組合：56%來自打球費用，30%為餐飲收入，3%為球
 鞋租用收入，11%為附設電動遊樂場收入，投資報酬率約為
 18.2%（投資100元淨獲利18.2元）。

3.球道數量從12～72球道設計皆可，一個球道平均一週可供
一百人次使用，如果空間足夠，32個球道是能夠做較佳設施
配置的好選擇（**圖8-9**）。

(三)適合導入保齡球館設施與活動的渡假村

1.偏遠地區渡假村只有單一觀光旅遊市場的客源，缺少地區居
民市場的客源，難維持保齡球館之營運。

2.鄰近都會市場區的渡假勝地內的渡假村有觀光與本地客源兩
大市場，引進保齡球場館設施與活動較具經濟利益。

3.渡假村若為增加夜間娛樂活動的多樣性，也可設置4～8球道
保齡球設備與餐飲吧檯區。

圖8-9　32個球道的保齡球館最適合郊區渡假村投資開發

三、桌／撞球室、幼兒遊戲場與電玩機台娛樂間等 設施與活動

桌球是一項非常普及的體育運動，打球人口眾多，是一種在世界上許多地方流行的球類運動，可作為單打或雙打，適合家庭成員使用。

撞球源於英國，是一項體育運動，但是涉及的知識卻非常多，包括碰撞、摩擦力、運動方向、速度等。撞球眾多類別中，大多數人比較熟悉的是花式撞球和英式的司諾克撞球（**圖8-10**）。

幼兒遊戲間（play room）（**圖8-11**）的設置是為了接待家庭市場的學齡前兒童，其中的裝備有玩具及玩樂物件（toys & playthings），樂高積木（LEGO）與桌遊類的用具，一些攀爬的設施再加上隧道型的躲藏空間，能讓幼兒藉探索而活動其大小肌肉並得到歡樂。

圖8-10 宜蘭礁溪長榮鳳凰酒店的桌／撞球室

圖8-11　酒店附設的幼兒遊戲間

　　電玩遊戲間的遊戲設施有單一獨立電玩機台，也有連線的大型比賽型電玩機台（**圖8-12**），這些機台各年齡層客人都可使用，有些渡假村會擺設一些博奕型機台，能吸引到特定客群。

圖8-12　電玩遊戲間比賽型連線電玩機台

四、壁球運動活動與場地

壁球是一項室內球拍型運動，是由二到四個人在一個封閉式的場地進行（寬20英尺，長40英尺，高20英尺）（**圖8-13**）。

遊戲的目標就是每位參賽者必須運用場中除了天花板以外的牆壁，以網拍把彈跳的球回擊到牆上，使得對方（手）無法在球彈跳一次之前將球擊打回來，渡假飯店多半將壁球場當做像網球一樣的室內休閒運動，只因場地面積需求小且投資成本較低，一般都會安排壁球指導員帶領活動（**圖8-14**）。

球場四周通常用水泥或石牆圍成，表面修整填平後，粉刷為白色並有「外界」和「發球」的紅線。球場正面牆的底部有一個金屬空心長板，稱為「限制線」或「鐵皮」，相當於網球運動中的球網（standard），球如果擊中鐵皮則發出與擊中牆不同的聲音，來幫

圖8-13　高雄漢來飯店壁球場

圖8-14　花蓮美侖大飯店的壁球場（照片左側為運動活動指導員）

助判斷球是否出界。

　　此運動較為劇烈，需要快速來回跑動，球員需要穿著舒適的運動服裝和耐用的室內（不會脫色）運動鞋。潮濕天氣時可能需要頭帶和毛巾護腕保護，避免造成運動傷害。由於球員可能被快速揮動的球拍或球（常能達到時速200公里，最高紀錄為時速270公里）擊中，許多球場要求球手們必須配戴眼部防護裝備。

問題與思考

➤為何台灣無法發展出典型的遊艇碼頭渡假村？
➤遊艇泊船位需要有上架設施，原因何在？
➤渡假村附屬遊樂設施的室內娛樂設施與活動為何重要？

Chapter 9

整合型渡假村開發案例：主題樂園與渡假區

學習重點

➤ 知道整合（integrated）與複合型渡假村（resort complex）之開發
　與管理基本觀念

➤ 認識主題遊樂園之發展沿革、如何規劃設計主題遊樂園與其營運
　成功之道

➤ 熟悉整合型渡假村規劃與開發之概念及主要遊憩設施與活動

➤ 瞭解內涵博奕娛樂場的整合型渡假村之規劃與開發實務

　　整合型渡假村（integrated resort）在現今世界可區分為兩種類型，一種是主題樂園型渡假村，一種是多單元遊樂區塊型渡假村。

　　主題樂園型渡假村（theme park resort）之概念是以主題意象串連數個特色小規模渡假村單元並整合成大型的渡假村，特色渡假村單元以遊樂設施與活動為核心商品，再整合住宿、餐飲及購物設施等商品組合，並以遊樂園的經營（park management）方式進行日常作業管理。美國華特迪士尼樂園與時代華納集團的六旗樂園（Six Flags）皆是實例。馬來西亞雲頂集團（Genting Group）經營之雲頂賭場飯店與水上樂園的組合商品，則屬大型到整合型過渡期發展之渡假村。

　　多單元區塊型渡假村之概念是以分區的景點與娛樂場為核心商品，內容為大型的休閒遊憩設施單元、遊戲娛樂活動單元、購物與會展設施單元，再整合融入各類特色住宿設施的接待管理（hospitality management）商品。新加坡在2006年計畫引進外資投資其解禁開放的博奕娛樂場時，首創整合型渡假村之詞彙及概念，2010年開幕營運之濱海灣金沙酒店（Marina Bay Sands）與娛樂場及聖淘沙名勝世界（Resorts World Sentosa）便是實例。美國太平洋屬地塞班島（Saipan）於2020年將正式營運的港商投資博華太平洋海島綜合渡假村（Imperial Pacific）屬此型（內含世界最大水樂園）；日本配合2020年東京奧運會核准美國米高梅公司（MGM）在橫濱及大阪兩地各投資開發一處渡假村（MGM Resorts Japan），亦屬此型（內含博奕娛樂場）。

第一節 主題樂園：迪士尼世界渡假村

一、主題樂園之起源

源於希臘之奧林匹克競賽（Olympic Games）運動場地及古羅馬之競技場地橢圓形表演場。18世紀後在市集中出現一批像電影阿拉丁神燈中雜技娛樂表演者從事休憩商品銷售行為。後來又發展出馬戲團（circus）[1]型式的巡迴演出。19世紀末城市化發展，科技及商業進步，街／電車成為都市居民代步工具，業者為增加營收，在市郊設電車樂園（trolley parks），此為提供騎乘設施遊樂園（amusement parks）之前身。

二、遊樂園的興起與沒落

1851年5月1日水晶宮世界博覽會在英國倫敦海德公園開幕，自此揭開了各先進國家爭相舉辦此種國際性大型商展，許多世界博覽會（expositions）參展的騎乘設施陸續被引進園區，如：雲霄飛車（roller coaster）、旋轉木馬（merry-go-round）、摩天輪（ferris wheel），吸引了大批遊客，以紐約長島（Long Island）之科尼島（Coney Island）最具代表性，盛極一時（圖9-1）。1930年起經濟大蕭條（Great Depression）與二次世界大戰（World War II）兩大

[1]一般指包括有雜技、動物、小丑、魔術及高空特技的表演，用以娛樂觀眾賺取利潤。

圖9-1　紐約科尼島遊樂園區內的遊樂騎乘設施

社會不利因素連擊遊樂市場，造成遊樂園快速沒落。科尼島遊樂園因鄰近紐約大都會區是少數現仍營運、生命週期較長之代表園區。

三、主題樂園興起，取而代之

　　1955年世界第一座主題遊樂園——加州的安那罕迪士尼樂園（Disneyland Park）誕生了。1971年第二座迪士尼世界（Walt Disney World Resort）在佛羅里達州的奧蘭多開幕。1983年隨著東京迪士尼樂園（Tokyo Disney Resort）的落成，他的夢想也延伸到了亞洲。1992年更把歡樂散播到歐洲[2]，建立了法國巴黎迪士尼樂園（Disneyland Paris），由兩個主題景點迪士尼樂園與迪士尼影城

[2]1992年Euro Disney Resort開幕，連賠兩年，1994年改名Disneyland Paris。

圖9-2　法國巴黎迪士尼樂園渡假區（村）

（Disneyland Park and Walt Disney Studios Park）組成（圖9-2）。
2006年香港大嶼山迪士尼樂園（Hong Kong Disneyland Resort）開
幕，這是亞洲第二座迪士尼樂園。亞洲第三座迪士尼樂園落腳於上
海市浦東新區，佔地600～800公頃，面積是香港迪士尼的六倍大，
上海迪士尼樂園在2016年6月開幕。

四、主題遊樂園之組成

　　主題遊樂園之組成（components）分為一個三度空間的軟硬體
整合系統（system），包括：入口迎賓大門區、園區遊賞交通運輸
與連結系統（步道、遊園車、單軌電車）、主題景點與服務區據點
（sites）組合單元（units）。說明如下：

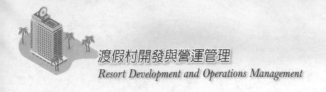
(一)大門入口區（gateway & entrance）

包括視覺識別系統（VIS）之企業標誌（logo）、地標建築物（landmark architecture）、歡迎光臨意象、庭園景觀與廣場（植物造景、文化圖騰）（圖9-3）。

(二)區內聯絡動線系統（transportation & infrastructure）

以各具特色的渡假村為單元，藉環狀動線系統之纜車或單軌電車聯結出主題園區意識。單元內容則藉穗狀環圈動線系統之接駁車、遊園車、遊覽步道，滿足遊客之賞景（sightseeing）、遊憩（recreation）、餐飲享樂（enjoyment）及購物（shopping）需求。

圖9-3　主題樂園大門入口區之視覺識別系統及歡迎光臨意象

(三)據點遊樂區複合服務區形成主題單元

爲景點與服務區複合化形成主題單元（themed units），主題的特徵元素常來自於將過去、現在及未來串聯成歷史文化與科技融合之人類生態、自然探險或歷史文化光輝的時刻作爲複合據點區的主題，單元區內並配合主題類型塑造餐飲購物全方位的服務（**圖9-4**）。

主題單元之內容結構爲：

1.主題概覽（空間整體）。
2.遊樂及娛樂設施。
3.美食體驗。
4.購物天地。
5.資訊、解說及促銷系統（information, interpretation, promotion）。

圖9-4　主題單元內主題購物商店

五、永恆的靈魂人物：華特‧迪士尼

　　華特‧迪士尼（Walt Disney）於1901年12月5日在芝加哥誕生
（**圖9-5**）。他是迪士尼樂園的創辦人和米老鼠及唐老鴨等偉大經典
卡通人物的作者。他高超的動畫技巧，精明的生意頭腦，以及童年
的夢想創造了迪士尼樂園並為迪士尼世界奠定了歡樂的基礎，終於
在經濟大蕭條期及二次大戰後實現了將卡通帶入三度空間、注入生
命的這個偉大夢想。

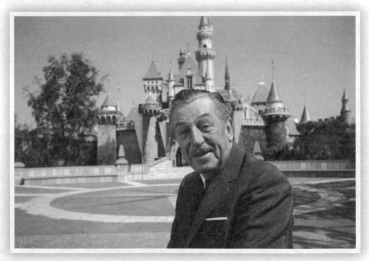

圖9-5　華特‧迪士尼（**Walt Disney**）

六、迪士尼世界渡假村的分區內容

(一)主題單元

1.神奇王國（Magic Kingdom）：包括「加勒比海海盜」、「鬧鬼的豪宅」、「小小世界真奇妙」、「太空山」、「米奇的魔幻愛樂」、「叢林巡航」、「傻瓜小飛象」及「彼得潘（小飛俠）的飛行」等（**圖9-6**）。

2.迪士尼動物王國（Disney's Animal Kingdom）：是個出野生動物當家的奇妙園區，在「奇里曼加羅狩獵」區裡，乘著敞篷的四輪傳動車去尋找羚羊、長頸鹿、犀牛等非洲動物的身影；在「馬哈拉加叢林長征」裡，深入東南亞的雨林，與孟加拉虎、鱷魚等猛獸相遇；在「生命樹」底下，感受身歷其境的「蟲蟲危機」；在「恐龍」區裡尋找侏儸紀公園的痕跡；還有根據「獅子王」和「尋找尼莫」（海底總動員）所改編的音樂劇（**圖9-7**）。

圖9-6　迪士尼世界渡假村神奇王國主題單元

圖9-7　迪士尼世界渡假村之動物王國主題單元

3. 迪士尼颱風湖（Disney's Typhoon Lagoon）：為迪士尼世界度假區第二座水上樂園。在1989年6月1日開幕的颱風湖園內有著世界上最大的戶外造浪池之一。樂園的背景主題設定為一個颱風澈底摧毀了古代的熱帶樂園（**圖9-8**）。

4. 未來社區實驗模型（EPCOT）：EPCOT是Experimental Prototype Community of Tomorrow的縮寫，根據此主題，園區內分為兩個部分，一個切合未來的主題園區，內容基本和生態環保、太空航天有關；另外一個是表達「世界一家、實驗性的國際社區」的概念，把各國文化整合，內含地球上十一個國家的建築、商店、傳統工藝品和餐廳（美國、日本、中國、加拿大、墨西哥、英國、法國、德國、義大利、摩洛哥、挪威），在主題景點區裡面相當於小型的世界博覽會。

5. 迪士尼好萊塢影城（Disney's Hollywood Studios）：迪士尼好萊塢夢工廠已經建造完成玩具總動員園區；2019年將會建造

圖9-8　迪士尼世界之颱風湖主題單元

完成星球大戰：銀河邊緣園區，完成後影城總面積會有55公頃（**圖9-9**）。

6. 迪士尼暴風雪海灘水上樂園（Disney's Blizzard Beach Water Park）：以極地氣候為靈感所打造的水上世界，有多條不同刺激程度的滑雪道，可以在暴風雪中和夥伴們比賽速度、競技，最後泡進雪水所匯集而成的游泳池裡。其中號稱全世界最高、最陡的滑雪道可以坐在平底雪橇裡享受高速下滑的快感（**圖9-10**）。

圖9-9　迪士尼世界渡假村之迪士尼好萊塢影城主題單元

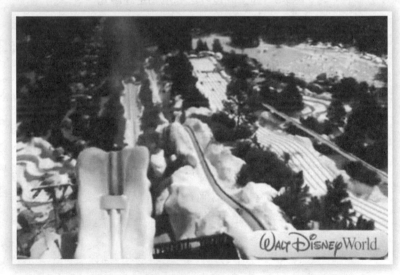

圖9-10　迪士尼世界渡假村之暴風雪海灘水上樂園主題單元

(二)住宿設施複合化

　　主題遊樂園最重要收入的部分就是來自於住房的收益,所以行銷組合的商品資訊是以渡假村爲名,迪士尼世界將渡假村(旅館)區分爲兩種等級,高價值旅館(Value Resorts)共有4間,與豪華旅館(Deluxe Resorts)共有6間,發揮多樣效益(diversity benefits)與群集效益(clustering benefits)。說明如下:

　　高價值旅館各有不同主題住宿情境(音樂、電影、運動、流行),供遊客們憑個人喜好自由選擇:

1.迪士尼珀普世紀渡假村(Disney's Pop Century Resort)。
2.迪士尼全明星運動渡假村(Disney's All-Star Sports Resort)。
3.迪士尼全明星音樂渡假村(Disney's All-Star Music Resort)。
4.迪士尼全明星電影渡假村(Disney's All-Star Movies Resort)(**圖9-11**)。

　　豪華旅館提供不同住宿情境或主要遊憩活動與設施,是收費較高的住宿旅館,有:

1.迪士尼佛羅里達豪華水療渡假大旅館(Disney's Grand Floridian Resort & Spa)。
2.迪士尼波利尼西亞渡假村(Disney's Polynesian Resort)。
3.迪士尼原野地荒野情境旅館(Disney's Wilderness Lodge)。
4.迪士尼遊艇俱樂部渡假村(Disney's Yacht Club Resort)。
5.華特迪士尼世界海豚飯店(Walt Disney World Dolphin Hotel)。
6.華特迪士尼世界天鵝飯店(Walt Disney World Swan Hotel)。

圖9-11　迪士尼樂園內之主題旅館

七、主題樂園之知識技轉與利潤組合（profit mix）

(一)知識技轉

　　1983年東京迪士尼樂園落成開幕，是亞洲第一個主題樂園，從此帶動日本主題樂園的快速發展。2001年3月大阪環球影城（全球共四座）開幕，是另一個遊樂業國際投資成功的案例。

(二)門票收入

　　上海迪士尼籌設時預計投資金額超過新台幣千億元，以當時規

劃一張門票1,500元來看，預估每年可以吸引1,000萬人次，年營收約150億元（另一方面可確保維持品質）。

(三)其他收入

1.餐飲：特色、風味、流行美食。
2.住宿、娛樂及個人化服務：渡假村接待服務、運動與美容。
3.零售及購物：禮品與紀念品。

第二節　整合型渡假區：新加坡聖淘沙名勝世界

一、開發基地概述

新加坡2005年宣布開放賭博，最先獲新加坡政府核准興建的為濱海灣金沙（Marina Bay Sands）賭場。2006年競標新加坡第二座賭城聖淘沙綜合娛樂城的三家財團，馬來西亞雲頂集團支持率最高。

馬來西亞的雲頂集團出資66億新幣（約1,508億元台幣）興建，位於新加坡最大離島聖淘沙島上，佔地0.49平方公里，2010年開幕。名勝世界（Resorts World Sentosa）區分為東、西及中央區三帶，渡假村實質內容包括六處景點、六棟旅館與四處主要會展設施（圖9-12）。

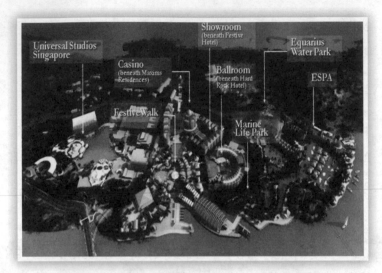

圖9-12　名勝世界區分為東、西及中央區三帶

二、渡假村主要的設施配置

(一)景點區（六處景點）

六處主要主題化景點設施區分別為：

1. 新加坡環球影城（Universal Studio Singapore）：佔地25公頃，有七大主題（馬達加斯加、科幻城市、遙遠王國、古埃及、失落的世界、紐約大道、好萊塢星光大道），二十四處騎乘設施，十八個嶄新設計（如史瑞克4D、星際大戰與木乃伊復仇記）（**圖9-13**）。

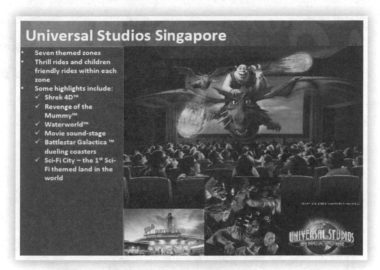

圖9-13　新加坡名勝世界渡假村之環球影城景點區

2.海生生物園（Marine Life Park）：世界最大的海生館，有兩
千萬加侖海水場域，超過七十萬隻海洋生物，如鯊魚、黃貂
魚、海豚等明星魚種類（**圖9-14**）。

圖9-14　名勝世界渡假村之海洋生物園景點區

3.海事博物館（Maritime Experiential Museum）：闡述9～19世
紀沿麻六甲海峽通商貿易的歷史，內部遊樂設施颱風劇場為
360度4D海難體驗的場館，其中並穿插配合主題的饗宴餐廳
（**圖9-15**）。

4.親水世界（Equarius Water Park）。

5.節慶遊藝大街（Festival Walk）（**圖9-16**）。

圖9-15　名勝世界渡假村之海事博物館景點區

圖9-16　名勝世界渡假村之節慶遊藝大街景點區

6.娛樂現場表演（Entertainment）。

(二)住宿服務區（六棟旅館／酒店／飯店）

1.Hotel Michael：傑出設計師（Michael Graves）的獨特之作（圖 9-17）。

2.Maxims Tower：全套房豪華旅館。

3.Equarius Hotel：熱帶雨林旅館。

4.Hard Rock Hotel：全新迷人的滾石體驗。

5.Festive Hotel：現代且別緻的友善家庭旅館。

6.ESPA and Spa Villas：全然放鬆的遁世隱居所（圖9-18）。

圖9-17 Hotel Michael酒店

圖9-18　ESPA and Spa Villas酒店

(三)會展設施區（Meeting Facilities）

有四處會議、展演、喜慶婚宴廳（間）。

1.Grand Ballroom：有7,300個座椅，可同時容納35,000名會議代表，中間完全無柱，可再劃分為九廳（圖9-19）。

2.Function Rooms：22個獨特設計的房間，配置有最新AV視聽設備與LCD液晶投影機。

3.Plenary Hall：有1,600個展演廳設備。

4.Compass Ballroom：中西式婚宴喜慶活動宴會廳。

圖9-19 會議廳

(四)博奕娛樂場區（Casino）

位於Crockfords Tower下方。非新加坡居民，持外國護照入場，免入場費；新加坡人則每次需要購買100新幣的通行證或支付2,000新幣的年費（**圖9-20**）。

圖9-20 名勝世界渡假村之博奕娛樂場設施

問題與思考

➤為何美國奧蘭多迪士尼世界主題樂園是整合型渡假村？

➤主題單元遊樂渡假區的組合成分有哪些？

➤為何新加坡聖淘沙名勝世界是個整合型渡假村？

第三篇
渡假村之營運管理

Chapter 10

渡假村之前檯管理

學習重點

➤知道渡假村管理的管理次系統之項目內容
➤認識渡假村前檯（大廳）部門之主要工作內容
➤熟悉渡假村預售客房之方式及訂房作業之類型
➤瞭解訂房作業之要素

整個渡假村營運管理系統（total resort management system）共由三個次／子系統（subsystems of management）組成，統一由總經理室指揮協調：

1.前檯（大廳部門）次系統（front-of-the-house management）。
2.後檯（場）次系統（heart- or back-of-the-house management）。
3.戶外及遊憩次系統（outdoor and recreation management）。

前檯管理主要負責大廳部門（front office）顧客關係及顧客服務工作，為渡假村之神經中樞（nerve center），是營運獲利之監控點，前檯是顧客滿意與否之意見回饋資訊的重要來源。

渡假村後檯管理之作業內容包括：餐飲服務管理、房務管理（housekeeping）、洗衣房清潔部作業（laundry and dry-cleaning operations）、廠房機電工程與環境維護管理（plant engineering and maintenance）、會計（accounting）與採購（purchasing）業務，及節能作業（energy conservation）。旅館與渡假村在營運時，後檯管理作業上較大不同的部分為餐飲管理，因為大多數渡假村內的餐廳只有接待觀光客市場（tourist market），而城市區旅館同時也接待本地市場（local market）。

戶外及遊憩部門之作業內容包括：遊憩娛樂場地（維護）管理、交通運輸、團體筵會與遊憩活動設計與管理。

負責渡假村營運的事業單位屬於商業營利組織，有兩個支持性部門在開幕營運後執行企業管理（business administration）工作，一個是人事部門，包括制定渡假村的使命（mission）、願景（vision）與組織目標（goals），並進行人員組織與人力資源管理（personnel organization and human resources management）的工作；

194

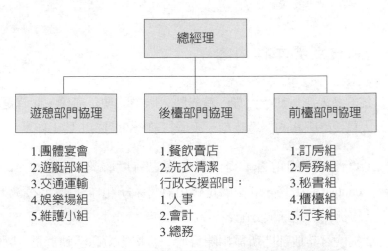

圖10-1　渡假村管理系統中部門次系統行政管理結構

另一個是保全部門[1]，進行保全、安全、風險與保險管理作業（圖
10-1）。

第一節　大廳櫃檯的工作內容與人員組織

　　渡假村的前檯又稱大廳部門，除了是接待住客的門面，還是
企業管控獲利的神經中樞；大廳部門值班經理（duty manager）一
職在渡假村尤其重要，主要負責團體客人友善有序的接待工作（歡
迎致詞、環境與設施介紹、安排村內導覽與鄰近社區戶外遊程事
宜）。

[1]如果是渡假村自設保全部門則成為獨立單位，如果為外包業務則隸屬於總務
處或廄務組。

一、前檯主要工作內容

住客踏入渡假村大門後，首先映入眼簾的便是前檯，此時是第一線人員接待服務的關鍵時刻，渡假村前檯部門的主要工作是：

1. 負責客房的銷售，提供對顧客之首度聯繫（initial guest contact）服務，其步驟是經由訂房系統化作業後繼之為顧客安排入宿登錄與分配客房及帳務作業。
2. 提供對其他部門所需相關資料（新推出遊憩活動資訊、團體客人運動活動與用餐時間的特別安排）之行政作業。

二、渡假村前檯之人員組織與職責功能

(一)渡假村前檯之人員組織

渡假村之前檯包括：訂房組（reservations）、接待組（receptions）、財物保管組（concierge）、郵件收發組／服務檯（mail and information duty）、制服人員組（uniformed services）、總機（telephone）及收銀組（cashiers），如渡假村大廳部門之人員組織層級結構（front office organizational hierarchy of a resort）（圖10-2）與人員組織之層級功能（front office function）（圖10-3）。

(二)渡假村前檯之職責

渡假村前檯除了祕書組與訂房組外，多屬第一線工作人員，其職責對於建立企業品牌與顧客滿意度息息相關，基本專業知能，如人際溝通、禮節與緊急狀況處理的能力尤其重要，工作內容如下：

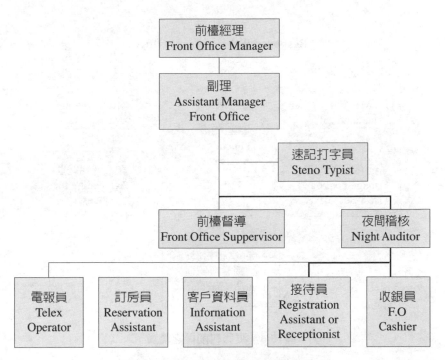

圖10-2　渡假村前檯之組織層級結構

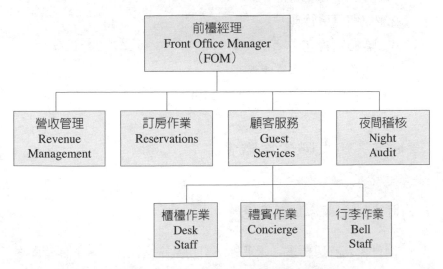

圖10-3　渡假村前檯之人員組織層級功能

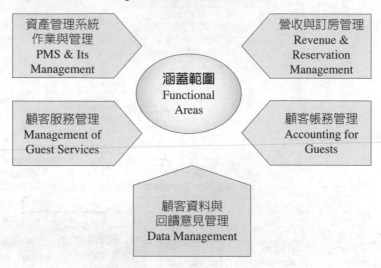

前檯職責
Responsibilities of Front Office

圖10-4　渡假村前檯之職責

1.顧客服務管理。

2.營收與訂房管理。

3.顧客帳務管理。

4.資產管理系統作業與管理。

5.顧客資料與回饋意見管理（**圖10-4**）。

三、訂房組之職掌與職責

(一)訂房組之顧客關係角色

應付客人訂房要求；處理外部訂房系統之操作；收取保管顧客預付之訂金，直到客人到來或取消；操作個人或團體訂房，並通知

相關部門；將符合取消訂金規定之客戶訂金歸還並再售這些客房；準備客人之資料卡（guest folios）及登記卡（registration cards），在客人到達之前移轉至大廳櫃檯；保管客人之檔案。

(二)訂房組之工作重點

1.工作目標：建立顧客向心力（loyalty），提高忠誠／常／老顧客之市場比率。
2.工作重點：宣傳及促銷信函提前寄發；聯繫及協調遊憩部門適時舉辦遊憩及娛樂活動；到訪顧客離去後之追蹤聯絡；顧客口頭（oral）及書面（written）之抱怨處理。

(三)預售客房之方式

1.預售客房採前後檯（back-of-the-house）作業雙管齊下方式：由前檯訂房組推動重遊訂房及聯絡—追蹤新客戶市場。由後檯行銷業務組執行作行銷及促銷工作。
2.預售客房之方式實例：現客預約訂房（advance reservations）（圖10-5）；以特價折扣優惠常客（圖10-6）。

(四)預售客房之銷售管道

1.住房訂房服務。
2.客人直接訂房。
3.中央訂房系統。
4.業務員銷售。
5.非結盟企業之中央訂房系統。
6.旅行社代售。
7.結合航空公司電腦訂位系統一併銷售。

Many of our guests wish
to book reservations for their next trip
to Mauna Kea before leaving Hawaii.

This advance reservations card is for your
convenience in requesting space at Mauna Kea.

Name _____
(Please Print)

No. in party _____ No. of rooms _____

Arrival date_____ Departure date_____

Type of accommodations:

Ocean view_____ Beach front_____ Mountain view_____

Address_____

Remarks_____

OR CONTACT YOUR TRAVEL AGENT

許多我們的貴客希望
在離去前先位下次
本酒店之行訂房
本預定卡是應您
方便先選本酒店客房

姓名____(請用正楷)____
團體人數_____客房間數_____
抵達日期_____離去日期_____
客房型式
向海____近沙灘____向山____
地址_____
備註_____

也可與您的旅行社聯繫

圖10-5　現客預約訂房卡

1987 "OLD FRIEND" RATES - THE TIDES INN
Full American Plan Including Three Meals Daily
IRVINGTON, VIRGINIA 22480
(804) 438-5000, (800) TIDES INN, (800) 552-3461 In Va.

Date _____

Dear Tides Inn Friends,
Please reserve for me _____ room(s) at the special "Old Friend" rate per person circled for arrival _____ with departure _____
I prefer () twin beds or () a king/queen size bed. I understand you can't promise a specific room, but know you will try.

	3/19-4/16	4/17-8/27 11/1-1/3	8/28-10/31
DOUBLE ROOMS			
Main Building, Entrance Side	90 - 88	95 - 93	100 - 98
Main Building, Southern Exposure and Entrance Side Family Suites	100 - 98	104 -102	109 -107
East Wing, Southern Exposure and Garden House, Southeast Exposure	102 -100	106 -104	111 -109
Windsor House - King/Queen Size Bed	107 -105	112 -110	117 -115
Lancaster House	112 -110	117 -115	122 -120
SINGLE ROOMS			
Main Building, Entrance Side	105 -103	110 -108	115 -113

Enclosed is my check as deposit for $150 per person ($300 per couple) with the understanding that if for any reason I have to cancel this reservation this deposit will be cheerfully refunded. I, of course, understand that this rate applies only if I remain four nights or longer and the deposit must be received by March 19, 1987. If received by March 1, a "welcome" present will also await my arrival.

Name _____ Address _____

Phone # () _____ Address _____
☐ If available, I would prefer a non-smoking area in the dining room.
(See Reverse)

圖10-6　老顧客訂房特惠折價券（簡譯）

```
              美式餐食計畫每日供3餐
                  (地址/電話)
                                         日期_____

親愛的酒店老朋友：
  請為我訂_____房以「老朋友」特惠價 抵達日期_____離去日期_____
我喜歡( )雙床或( )單床
雙床房                     價格/時段 價格/時段
區位    ----------         ------   ------
型號    ----------         ------   ------
單床房  ----------         ------   ------
內附個人支票US$--------
姓名_____地址_____
電話( )
```

（續）圖10-6　老顧客訂房特惠折價券（簡譯）

8.委托業務代表。

9.委托航空公司銷售固定配額。

10.航空公司服務性代售。

　　早期渡假村預售客房之銷售來源百分比，過半數仍以直接訂房為主，但在網路世界的現代社會，很多散客透過電子商務的平台訂房，如trivago、agoda、Expedia、Hotels.com、Booking.com等網路電商平台更成為了預售客房之主力銷售管道（**圖10-7**）。

(五)訂房組與遊憩部門之協調合作

1.訂房組將遊憩部門規劃之遊憩活動機會第一手訊息提供給客人知道。

2.訂房組將遊憩部門規劃預定提供之新遊憩活動及設施計畫時間表告知客人。

3.訂房組將客戶預定參與之遊憩活動時程及人數轉達給遊憩部門。

4.與旅遊及交通運輸服務台協調客戶遊程及車輛安排。

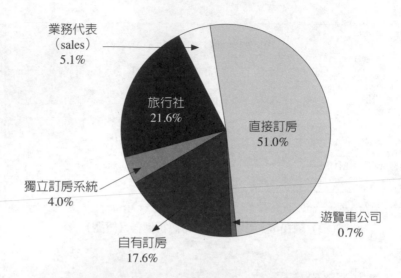

業務代表
（sales）
5.1%

旅行社
21.6%

直接訂房
51.0%

獨立訂房系統
4.0%

自有訂房
17.6%

遊覽車公司
0.7%

圖10-7　渡假村預售客房之銷售來源百分比

(六)訂房作業之類型

1. 保證訂房（guaranteed reservations）：預付全額保證
（prepayment guaranteed）、信用卡保證（credit card
guaranteed）、預付訂金保證（advance deposit guaranteed）、
旅行社保證（travel agent guaranteed）、公司合約保證
（corporate guaranteed）。

2. 無保證訂房（non-guaranteed reservations）：直接訂房無須任
何保證。

3. 確認訂房（confirmed reservations）：確認方式（口頭或書
面）可能為保證或無保證訂房。

(七)電腦自動化訂房系統（Computerized Reservation Systems）

1. 仲介業訂房作業系統（intersell agencies）：機位、租車、房

間一併作業。

2. 中央訂房作業系統（central reservation center）：由中控作業組操作各附表旅館訂房作業。

3. 渡假村訂房部組合作業系統（in-house reservation modules）：透過渡假村自有財貨管理系統（PMS）之界面與中控作業。

4. 電腦自動化訂房之利益（benefits of computerized reservation）：操作迅速方便修改、提供顧客完備資料、監督準備作業之進行、加強住客登記及帳務作業流程、加強營利及住房預估信度（**圖10-8**）。

(八)訂房作業之要素

渡假村前檯訂房組的訂房作業共有三個要素：

1. 訂房確認（confirmation of the reservation）：請求訂金（deposit requested）與接受訂金（deposit received）。

圖10-8　掌握訂房之自動化作業方式

2.準備住客帳頁（preparation of the guest folio）：用以收取累計之顧客消費並作信用卡識別徵信，walk-in guests此步驟與次項同時完成。

3.準備住客登記表（**圖10-9**）或宿歷卡（preparation of the guest registration／guest history card）：用以會計帳目追蹤、行銷追蹤、保全追蹤、個人專屬服務。

(九)團體客人（GIT）訂房作業（Group Reservations）

所有渡假村皆有超過兩百間客房用以接待兩個團客市場（會議及獎勵旅遊）。渡假村所有團體客人皆由大廳值班經理（duty manager）負責接待。團體客人住房程序：

圖10-9　旅客住宿登記表

資料來源：台中市太平區谷關龍谷大飯店

1.取得團體所有成員姓名及住址。
2.預做客房住宿表及登記卡。
3.預做客房分配（guestroom assignment），可利用的工具包括：手繪圖表系統（graphic chart system）、量化分析系統（quantitative analysis system）與人工智慧系統（artificial intelligence system）。
4.大廳值班經理協助接待。
5.行李安頓、完成住宿登記後，再讓團體客人自行分配客房。

(十)大廳櫃檯作業功能

1.接待客人。
2.住宿登記。
3.客房相關服務。
4.住客信件留言服務及鑰匙管控。
5.會計作業，顧客帳務移送至收銀員處，協助執行晚班稽核工作（night audit）。
6.傳送客人服務需要資訊至相關部門。
7.和其他部門協調合作。
8.管理顧客抵達及離去。

第二節　前檯作業管理

一、渡假村前檯作業電腦化

(一)前檯作業電腦自動化作業的優點

前檯作業電腦自動化作業的優點包括：

1.改進與提升作業效率。

2.提升房客服務品質。

3.電腦標準化層級有效改進內部作業控管（internal control）。

4.節省人力處理的錯誤成本。

(二)渡假村自動化項目

渡假村使用電腦自動化作業系統能節省人力，避免出錯與提升工作效率，項目包括：

1.中央訂房系統。

2.前檯作業系統。

3.後場作業系統。

4.餐廳POS銷售系統。

5.水電能源管理系統。

6.顧客個人電腦使用系統。

7.刷卡鑰匙使用系統。

8.自動化退房（check-out）作業系統。

二、前檯作業之專有名詞

(一)帳單／頁（Folios）

房客從住房登記起到離房手續完成後，這段期間所有的交易紀錄，又分為兩部分：

1.主帳（master）：所有的交易紀錄開給公司或旅行社之帳目。

2.附帳（incidental）：顧客個人所有的交易紀錄之帳目。

(二)顧客帳單及代付款帳目（The Guest Folio & Extension of Credt）

渡假村房客帳單內容條列之收費項目如下：

1.住房服務費：含服務費、稅金之房間費用。

2.餐飲服務費：客房內、餐廳、吧檯與賣店之顧客簽字之餐飲消費之帳目聯單。

3.雜項服務費：客房電話、房客洗衣、租衣部門之帳目聯單。

4.遊憩服務費：使用遊憩設施或活動之顧客簽字之聯單。

5.外場服務費：代付款帳目。

6.內場服務費：信用卡付款項目，不經顧客帳單，但仍收歸會計部門。

(三)帳頁中之待辦欄（Flags）

屬房客帳頁右下角的分欄部分，經手服務人員用以記載所有與

房客相關之重要待辦事項。

(四)餐券（Meal Coupon）

辦理入住登記（check in）完成時含房門磁卡一起發放給住宿顧客，散客依旅館住房餐飲計畫（如半美式計畫）而定，團體客人依旅行社套裝行程內容而定，餐券多為單張式，其上註明用餐時段與時效。

(五)收付憑單／據（Voucher）

由航空公司或旅行社發放給顧客之書面收據或兩聯單據，註明相關購買約定內容事項，由顧客交付給旅館前檯接待員提示，收付憑單／據多為同款兩聯或三聯單式。

(六)夜班稽核作業（Night Audit）

夜間交班時，對每日例行的帳目稽核（對帳程序），也就是從日記帳轉成總帳的中間過程。

(七)住房分配安排（Room Assignments）

針對同一天登記入住渡假村之團體與個人散客做房間分配之安排，團體客人作息與散客常不一樣，為避免使用者衝突，在房間分配之安排最好能分隔開來。

(八)電腦住房登記（Self-check-in）

透過電腦登錄界面與PMS聯結完成住房或離房登記，無須前檯人員接待辦理。

問題與思考

➢何以前檯部門是渡假村的神經中樞？

➢訂房組負責預定與安排住宿的工作，如何利用預售管道？

➢電腦自動化作業為何對渡假村前檯管理很重要。

Chapter 11

渡假村之餐飲管理

學習重點

➤知道渡假村後檯管理之餐飲作業（food and beverage operations）

➤認識渡假村採用餐食計畫（meal plan）的選單內容

➤熟悉渡假村餐廳的菜單規劃（menu planning）

➤瞭解渡假村餐飲產品之服務銷售（food and beverage merchandising）

第一節　渡假村之餐飲作業

一、渡假村的餐飲管理哲學

　　渡假村的住宿客人停留過夜的天數越長，餐食的特色就愈發重要，管理必須著重於人員招募與訓練、菜單規劃與特色美味食物的製作。主廚團隊要能更有創意，以開發出特別的用餐體驗。

　　餐廳前場人員的服務態度（禮節與個人化服務）在用餐體驗中要優於後場廚房出餐效率（efficiency），出餐效率在渡假村中僅適用於客房服務部分（room service）（**圖11-1**）。

　　渡假村住客對餐廳餐飲（food and beverage）與服務之要求包括：

1.嶄新體驗（new experiences）[1]。
2.周全服務（service）。

圖11-1　渡假村中客房服務的早餐內容

[1] 提供戶外燒烤地方風味餐與民俗歌舞表演或餐桌旁料理。

3.美味佳品（quality）。

4.富含價值（value）[2]。

5.附加娛樂（entertainment）[3]。

二、渡假村的餐食計畫

可供渡假村選用的餐食計畫（meal plan）包括：歐、美、半美與大陸或百慕達式計畫，經營業者按照自家擁有之廚房規模而做決定，說明如下：

(一)歐式計畫（European Plan）

房價中不含餐費，用餐費用另計，旅館則提供不同餐食計畫（food plan）供顧客選擇。旅館提供餐食計畫內容一般包括：

1.A Table d'Hote（簡餐套餐）：多用在早餐的提供，套餐的餐食為統一定價，其中包括各選擇一份開味菜、主菜、甜點與飲料類的咖啡、熱茶或調味茶（圖11-2）。

2.Prix Fixe（固定套餐）：多用在午或晚餐的供應，單一價格的固定全套餐組合（開味沙拉、主菜與甜點各選一項組成套餐），午餐與晚餐菜色不同，晚餐價格較貴（圖11-3）。

[2]像到米其林星級餐廳用餐的感受。

[3]如現場演奏或樂團演唱。

圖11-2　早餐套餐價格統一（$11.95）菜單

圖11-3　單一價格固定的全套餐組合午餐（$15）晚餐（$25）菜單

圖11-4　不同價格的午晚餐套餐菜單

3.à la carte（自選套餐）：多用在午晚餐的供應，又稱作午晚
餐套餐，依照西式用餐順序，從湯品、開胃菜或沙拉、各式
主菜（含素食）到甜點飲料，隨客人點選的品項各有不同價
格（**圖11-4**）。

(二)美式計畫（American Plan, AP）

美式計畫是指房價中包含一日三餐的費用（AP＝American Plan
＝3 meals per day）。

渡假村業者如果擁有一間設備齊全的廚房，就可以提供宿客餐
食中的美式計畫，而且如果業者本身又有許多休憩娛樂設施或活動
供住宿客人在村內享用，則更為適用。

某些遊客喜歡使用渡假村內附屬的休憩設施（如游泳池與健康
俱樂部），或在客房內閱讀書報小說享受視聽設備等的室內娛樂，甚
至不願在外進食的，也適合選擇住宿時提供美式餐食計畫的渡假村。

有些渡假村面積大設施多，村內有全然渡假享樂環境氣氛，甚至提供全包式餐食計畫（all-inclusive），房價內容包括：早餐、早午餐、午餐與晚餐（開放式自助餐）、下午茶義式麵食、飲料吧檯各式飲料與本國酒品。

(三)半美式計畫（Modified American Plan, MAP）

房價中含一日兩餐的費用，提供早餐及自選的午或晚餐〔MAP= Modified American Plan: 2 meals per day（breakfast and lunch or breakfast and dinner）〕，對位處渡假勝地內的旅館或渡假村業者來說非常適合選此計畫，因為遊客吃完早餐或享用完中餐後會暫時離開旅館半天或一天時間，外出參訪遊賞鄰近地區的人文或自然景點，並在遊程路途中進用午餐或晚餐。

(四)大陸式計畫（Continental Plan, CP）

房價中只有含每日早餐的費用（CP= Continental Plan: breakfast only）。

小型渡假旅館或民宿（pension）業者，只擁有備膳間或窄小空間的烹飪廚房，適合供應住宿賓客大陸式早餐（Continental Breakfast）[4]的餐食計畫。

對一早準備出遊的旅客來說，早餐是一天中最重要的餐食，因為吃飽喝足了，外出就可開始一天的玩樂行程不需要再花時間找吃的填飽肚子。

[4]簡式早餐，麵包、果醬或奶油、飲料、咖啡或可可。

(五)百慕達式計畫（Bermuda Plan）

房價中含百慕達式早餐（Bermuda dining）[5]費用，與大陸式計畫方案一樣，只是早餐內容的品樣較多且豐盛，或可以自助式吃到飽，適合中等規模的渡假村選用，很容易製造出團體客人或家庭市場的滿意感。

三、主廚團隊

行政主廚（executive chef）與廚務人員（kitchen staff）扮演大型豪華渡假村住宿賓客餐食服務的重要角色，其人員組織是依照歐式餐廳的傳統，每個烹飪區都包括掌鍋主廚、助理廚師與備餐人員，如熱炒廚師（二廚）負責廚房內所有熱炒的項目及醬汁的調配，其幫手有湯、青菜、蒸、煮、炸與燒烤師傅／廚師（cooks）（圖11-5）；而負責烘焙麵包、餡餅、餅乾的首席廚師（chief-steward）與糕點部門的主廚師傅（pastry chef or pâtissier）及沙拉、冷盤、開胃小菜的師傅（garde manger），各有其廚房的製作區塊（圖11-6），團隊中尚有專司準備魚鮮類食材，負責魚鮮類的宰殺和基礎調味處理的魚案廚師[6]，與負責肉類、禽類（有時也包含魚類）的切塊及預備處理的切肉師（butcher）（圖11-7）。

[5]豐盛的美式早餐，或可吃到飽。
[6]常被歸類到熱炒團隊中。

圖11-5　熱炒烹飪區的廚師團隊

圖11-6　渡假村餐廳的糕點廚師團隊

圖11-7　廚房中專司肉品處理的切肉師

　　小型渡假村多採用連鎖餐廳的人員編制，廚房編制內一般不超過十人，由餐飲部經理領軍，全天候營業餐廳採三班制，其他有限定營業時間的餐廳採兩班制，菜單規劃及備膳作業也採用標準作業格式。

四、菜單規劃

　　渡假村的客源特性為停留一段時日，為避免菜單內容單調，可以採用週期性菜單，基於住客平均停留天數的奇數（一週為奇數的七天）天數做規劃[7]，如客人平均停留六天，就規劃七天期菜單；客人平均停留七天，就規劃九天期的菜單（圖11-8）。

[7]住宿賓客停留天數是以夜數計算的，所以在渡假村的白日會多一天。

WEEK	MEAL	MONDAY	TUESDAY	WEDNESDAY	THURSDAY	FRIDAY	SATURDAY	SUNDAY
1	B	BACON	SAUSAGE PATTIES	GRILLED HAM	CANNED LUNCHEON MEAT	BACON	GROUND BEEF	BACON
	L	GROUND BEEF	CANNED SALMON, COOKED BONELESS HAM	PREFORMED BEEF PATTIES	PORK ROAST	SWISS STEAK	FRANKFURTERS	CHICKEN, CUT-UP
	D	PORK SLICES	BEEF ROAST	BONELESS TURKEY	GROUND BEEF PEPPERONI (PIZZA)	PERCH, SHRIMP, FISH PORTIONS, COOKED BONELESS HAM	POT ROAST	PREFORMED PATTIES
2	B	SAUSAGE PATTIES	BREAKFAST STEAKS	BACON	CORNED BEEF HASH	SAUSAGE PATTIES	BACON	CANNED HAM
	L	CORNED BEEF HASH	PREFORMED BEEF PATTIES	FISH PORTIONS, SALAMI, CANNED HAM, CHEESE (SUBS)	DICED PORK	COOKED BONELESS HAM	DICED BEEF	BONELESS TURKEY
	D	SWISS STEAK	PORK SLICES	CHICKEN, CUT-UP	BEEF ROAST	LIVER GROUND BEEF	PORK ROAST	POT ROAST

1. SHOW THE CUT OR TYPE OF MEAT, FISH, OR POULTRY PLANNED FOR EACH MEAL, NOT THE RECIPE NUMBER.
2. PLAN AN EVEN DISTRIBUTION OF ENTRÉES TO PREVENT MENUS FROM BECOMING "PORK HEAVY" OR "BEEF HEAVY."

圖11-8　週期型菜單（Cyclical Menus）

　　週期性菜單之優點：每一週期輪替時，可以剔除客人反應不佳的菜色並替代新品。較能預測食物成本，因為菜單標準化後食材採購與盤存皆較簡化。

(一)自助餐菜單規劃

　　自助餐菜單（buffet menu）提供all you can eat的餐飲服務方式，將餐廳簡單區分為飲料區、湯、沙拉冷食區、熱炒區及甜點區等，由顧客自行選擇並端取食物至自己的座位進食（**圖11-9**）。

圖11-9 **all you can eat**的自助式餐飲服務

　　這種自助餐廳通常直接將菜單製作成「立卡」置於菜餚前方，或是將現場熱炒或燒烤之菜餚羅列出來，由顧客自行至熱炒區點菜，自助餐菜單通常不包括價錢，只分別列出所提供的菜色，也有提供半自助式的餐飲服務（semi-buffet），主菜部分另製菜單。

(二)菜單製作與設計

餐廳菜單的製作與設計一般依照用餐順序而定：

1.西式菜單：傳統西式菜單排列依照味覺來設計順序，菜餚口味由淡轉濃，菜餚溫度由涼轉熱，由開味菜起始而結束於甜點。

2.中式菜單：中式餐點一般在舉行宴會時會講究出菜流程，中餐宴席菜單的開列依以下原則：先冷盤後熱炒，先清淡爽口後油膩濃烈，先菜餚後點心，先炒後燒，先鹹後甜。

第二節　餐飲產品服務銷售

一、渡假村的主題餐飲

　　渡假村在招睞客人的方面，用餐飲產品服務銷售以提供難以忘懷的用餐體驗，此可藉著舉辦主題宴會（theme party）或以下節慶活動（special event）方式為之。

1.國際美食節：內容為在遊憩廣場區擺設各國美食攤位，在戶外排列桌椅供賓客聚會用餐（**圖11-10**）。
2.異國風味餐晚會：一般利用遊泳池岸邊日光浴區，一面供應風味晚餐，一面觀賞該異國的表演節目。
3.節慶特餐慶典：配合地方的民俗節慶活動，採用本地農特產

圖11-10　戶外廣場設攤舉辦國際美食節

食材製作出精美點心與菜餚供賓客同慶。

4.特定節日歐式自助餐會：配合國定節日大家一起聚會慶祝，
　提供豐盛的歐式自助餐宴供賓客享用。

5.薄酒萊與起司嚐鮮特會：每年薄酒萊新酒（Beaujolais
　Primeur）開瓶日在11月第三個星期四全球同步登場，開始暢
　飲同時搭配品酒起司（cheeses）以助興（**圖11-11**）。

6.拉斯維加斯或蒙地卡羅之夜：提供晚餐與飲品並安排桌上型
　博奕娛樂活動，如21點、百家樂、德州撲克與幸運輪等遊戲
　助興。

7.鮮釀啤酒與烤蛤蠣／生蠔節：與異國風味餐晚會一般型式，
　提供賓客戶外燒烤季節性生猛海鮮，搭配鮮釀啤酒助興。

8.香港阿一師傅煲鮑魚特會：聘請香港知名的「鮑魚大王」楊
　貫一師傅來台煲「阿一鮑魚」，「阿一鮑魚，天下第一」，美
　食特會邀請老顧客分享是建立顧客忠誠度最好的行銷方案。

圖11-11　薄酒萊與起司嚐鮮特會

9.慶祝生日或好友聚會舉辦主題餐會：此是應賓客特殊需要，
由遊憩部門與禮賓部合作舉辦喜慶婚宴、好友聚會、兒童
生日宴會與壽宴等主題餐會，提供與居家慶祝不一樣的體驗
（圖11-12）。

二、渡假村的飲料管理

渡假村在餐飲方面有較大收益的一塊是提供酒精性飲料，包括
烈酒[8]、紅白葡萄酒或其他水果酒（梅、蘋果）、穀物（清）酒與
啤酒類飲品，除了以瓶罐或杯裝直接銷售外，多以混搭調配方式供
應，分別說明如下：

圖11-12　好萊塢主題的餐宴備餐內容

[8]酒精濃度超過40%的蒸餾酒品。

(一)與啤酒混搭調配的暢飲法

　　歐美生產的啤酒類酒精濃度約5%以上，適合洋人濃郁品味；台灣菸酒公司生產的啤酒系列，酒精濃度約3%，適合國人暢飲風格。

　　進口的海尼根類啤酒（Heineken Lager Beer）以淡啤（Heineken Premium Light）重新定位（acol 3.3%），因應在地口味；青島啤酒（Tsingtao Beer）則添加各樣果汁降低酒精濃度以方便暢飲（**圖11-13**）；台啤則以多樣化啤酒口味與進口洋酒商品競爭（**圖11-14**）。

圖11-13　青島啤酒多樣化包裝酒瓶以低創新研發成本

圖11-14　台啤開發出各種不同口味的啤酒

(二)調酒類（cocktail）系列酒品

以雞尾酒吧或酒廊設施（cocktail bar or loung bar）提供調酒飲品，調酒普遍使用的基酒[9]總共有六種：伏特加（Vodka）、琴酒（Gin）、蘭姆酒（Rum）、龍舌蘭（Tequila）、威士忌（Whisky）與白蘭地（Brandy），也可使用葡萄酒（wine）、香甜酒（liqueur）、香檳（champagne）或啤酒（beer）（**圖11-15**）。

(三)薄酒萊（Beaujolais Nouveau）系列酒品

薄酒萊葡萄酒有一半以上是作爲新酒而飲用的，單寧含量少，口味上較爲清新、水果香味重，常常被形容帶有梨子糖（Pear Drop）的味道，常在冷卻後飲用。

圖11-15　調酒類系列酒品飲料

[9]基酒多半使用蒸餾過的烈酒。

　　1970年代起，逐漸出現一種薄酒萊葡萄酒慶典——每年11月第三個星期四，將當年9月11日後下桶釀造並在10月初製作完成的葡萄酒桶打開，開始暢飲（**圖11-16**）。

圖11-16　薄酒萊葡萄酒新酒開飲慶典

問題與思考

➤渡假村與商務旅館在餐食計畫內容不同之處為何？

➤主廚團隊的組成與菜單規劃要強調之處為何？

➤餐飲商品與服務對渡假村之重要性為何？

Chapter 12

渡假村之人力資源管理

學習重點

➤知道渡假村人力資源管理的工作內容
➤認識渡假村的組織結構
➤熟悉人事管理的業務範圍
➤瞭解渡假村團隊的人力資源運用

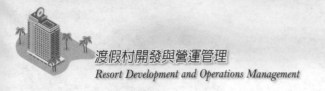

　　渡假村人力資源的管理分為兩個部分，一部分是人事管理（personnel management），包括人員聘任僱用、訓練及照顧員工福利，員工之監督及激勵，兼職員工之運用與工會，人事管理的工作原則就是對人不對事，關懷員工與任免主管；另一部分是人力運用（human resources management），係處理較長遠之企業使命與願景達成工作，不局限於組織編制的職系或職級，整合全體員工之力量以達成既定業務目標（defined business goals），人力運用的原則就是運用員工體力、態度與經驗，提供顧客滿意服務，以獲得市場之口碑支持與常客的場所依戀（忠誠度）。

第一節　人事管理

　　人力服務是渡假村的生財工具，員工是業主最重要且昂貴的資源，但渡假村的工作特性導致人員流動性大，很難做到人力專業培養的訓練程度。人事部門的角色就是勞力（labor force）的運用，包括勞力取得（availability）、勞力留用（retention）與勞力流動（turnover）的管理。

一、規劃組織架構

　　所謂組織結構（organizational structure），就是組織內部對工作職務的正式安排。為了實現組織的目標，在組織理論指導下，經過組織設計形成的組織內部各個部門、各個層次之間固定的排列方式，即組織內部的構成方式（structural construction）。

(一)渡假村的組織結構

　　渡假村為了確定經營管理和工作方式，並表達對不同職務的任務分配與分工程度，需要制定正式的組織結構，中大型渡假村餐飲與廚房甚至分成兩個部門，廚房由行政主廚領軍，餐廳則由餐飲部經理掛帥；大型渡假村業務範圍大且工作龐雜，在執行長（CEO）轄下可能會有多個副執行長（Vice-CEO）[1]分管不同重要業務，其中一個副執行長與總經理共同領軍營收部門（revenue department）（**圖12-1**）。

圖12-1　美國維吉尼亞州潮汐旅館（The Tides Inn）——四星級小型豪華渡假村的組織結構

　　資料來源：Gee, Y. C. (1988). *Resort Development & Management*, p.219.

[1]能源冷氣、花圃溫室、交通運輸、戶外設施區分由兩位副執行長負責。

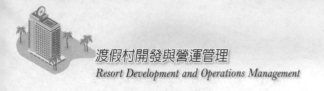
(二)直線與幕僚人員

　　渡假村組織中總經理以下分為營收與行政支援中心（revenue & support centers），部門成員分別擔負直線及幕僚人員的作業功能（job functions），營收中心包括旅館住宿（hotel/ rooms division）、餐點供應（restaurants division）、遊憩景點（recreational attractions operations）與其他營收部門；行政支援中心包括會計／稽核（accounting/ auditing）、保全（security）、人力資源（human resources）、行銷（marketing）與工程／維護（engineering/ maintenance）部門；直線人員的職位是處於行政主管下屬的垂直線上，擔負接收或發布命令、指揮、決策及協調的工作。幕僚人員的職位是處於組織結構圖上的水平位置，擔負研究、規劃、編製財務預算及處理行政主管交付之工作，並不執行指揮與發令任務（**圖12-2**）。

圖12-2　直線（Line）人員部門及幕僚（Staff）人員部門

二、完成人員組織架構圖

渡假村的組織結構圖（organizational chart）可分為企業結構圖（administrative structure chart）與人員組織結構圖（organizational structure chart）兩種，企業結構圖顯示企業結構排列組合的根據是各部門的責任、權力及其在分工中的地位關係，並以這種組合形成一個企業（**圖12-3**）；人員組織結構圖顯示：

1.部門內個人與群體間責任區分。

2.部門擔負的工作職責、功能與作業程序。

3.指揮與授權制度上的垂直鏈關係。

圖12-3　企業管理（博奕娛樂場）組織結構圖

渡假村開發與營運管理
Resort Development and Operations Management

4.金字塔組織結構中的管理層級。

5.直線與幕僚人員的角色。

三、製作業務職掌及績效考核書表

幾乎每個人都渴望擁有職權（authority），但擔負職責
（responsibility）及接受監督考核（accountability）卻是每個人都
想逃避的。渡假村企業組織要運轉順暢，工作要有績效，則必須明
確的規範所有職位人員的業務職掌及責任。利用職位說明書（job
description）及分層負責明細表可以協助組織人員建立負責盡職的
觀念（**圖12-4**）。

渡假村的人員服務品質是事業營運成功重要的因素之一，製訂
一份工作成效標準並進行工作績效評估，有助於工作人員高品質服
務的保證。

Date_____		·日期_____	
Job Title	Bingo Manager	·職務名稱	賓果部經理
Department	Casino-Bingo	·部門	娛幼場賓果部
Reports to	Casino Manager	·主管	娛樂場經理
Job Summary	Operation of all bingo games	·工作摘要	所有賓果遊戲作業

Essential Functions
1. Responsible for running all bingo games.
2. Establishes bingo jackpots.
3. Responsible for staffing and all personnel paperwork.
4. Creates bingo promotions to solicit customers.

Job Specifications
1. Knowledge of all aspects of Casino Bingo.
2. Must know all gaming regs (6 & 6A).
3. Marketing Skills.

·重要功能：
1.負責所有賓果遊戲操作
2.建立賓果大獎項目
3.負責招募人力及人事表報作業
4.舉辦促銷活動與招睞顧客

·職務知能：
1.具備所有娛樂場賓果遊戲操作各方面的知識
2.知道所有賓果遊戲規則
3.行銷的技術

圖12-4　賓果遊戲部經理工作職務說明書表（中英對照）

四、監督管理

監督需要職權，故人事與財務兩單位之主管必須為渡假村組織內較高階的一級主管。財務部門包括會計預算部門及總／庶務部門，應有兩位主管負責；下屬之出納及採購亦必須分屬不同中階主管負責。另應有一任務編成小組，由渡假村各部門資深人員組成，專責程序作業功能評估（operations evaluation），直接對執行長（CEO）報告。

五、聘任僱用、訓練、升遷及照顧員工福利

1. 甄選及晉用（hiring）：旅館的人力流動性每年約40%[2]，所以招考、面試與聘僱是人事部門經常性的工作（圖12-5）。
2. 新進及在職訓練（orientation and on-the-job training）：新進員工需參加職前訓練課程以瞭解更多公司發展、政策、作業程序、薪水與員工福利。職工安全、火災預防與服務態度會是課程內容，總經理與部門主管也會出席並自我介紹。在職訓練包括見習、配對[3]、公司需求訓練等。
3. 升遷（promotion）：升遷制度的設計一向是讓企業傷透腦筋的大問題，畢竟升遷制度是會影響到員工的工作投入度和留任的意願。員工都是來自各領域的專業人員，在自己的專業領域發展，三至五年後，以自己的專業表現爭取自己在組織的職涯發展機會，過去的職涯體系只有管理職，但是由於管

[2] Honeywell Inc.的調查資料。
[3] 老鳥員工帶領菜鳥員工一起工作。

圖12-5　渡假村附設博奕娛樂場員工的聘僱與任用

資料來源：Nipashe (newspaper of Tanzania) 2012/08/14

理職的職缺有限，再加上並非所有專業人員都想在管理職發展，所以在設計上現在多了專業職的選擇。迪士尼渡假村集團配合員工的升遷，在集團內設計了一個在職訓練的機構叫做「迪士尼大學」（Disney University），員工必須進入機構接受訓練課程[4]並通過測驗取得證書（certificate）後，才有獲得公司內部管理職位升遷的資格。

4.薪資、福利及補助（compensation）：提供完善的薪資制度、福利措施與安全的工作環境，員工可分享公司經營成果，才能使員工能全力發揮所長為企業做出貢獻。福利項目有勞保、健保、員工及眷屬團體保險、員工出差意外險、員工健康檢查、生日禮金、結婚禮金與喪禮奠儀、三節（春

[4]配對訓練、制度與彈性授權、溝通技巧皆屬課程內容。

節、端午、中秋）福利禮券、子女教育獎助金、生育補助、
員工餐廳、員工宿舍、資深員工表揚與模範勞工表揚。補助
項目有伙食津貼、交通津貼等。

六、經理人員之知能與指揮控管幅度

(一)經理人員的知能：決策與授權

　　一個優秀的經理人員必須具備兩種能力，一為有效決策能力
（decision making），另一為充分授權能力（empowerment）。何謂
充分授權，即經理人員授權交付屬下任務後，屬下在執行任務過程
中與經理人員的工作意圖相左（看法不同），但經理人員仍能全力
支持屬下的做法。渡假村採用的員工授權方案一般有兩種選擇：制
度授權（適用於員工反應慢或判斷力差的組織）或彈性授權（適用
於員工有較好的商業觸感與掌握關鍵時刻的能力）。

(二)經理人員的指揮控管幅度（span of control）

　　控管幅度的定義為一個經理人員能夠成功掌握控制下屬工作執
行的能力。每個經理級人員領導能力不一樣，如果工作任務目標較
複雜，太多的下屬分頭執行，結果領導執行工作失控，此就是說控
管幅度已超出了他的能力。控管幅度可為組織內針對工作性質而調
配人力資源的參考，基本原則是以經理人員有能力掌握下屬的人數
為考量（圖12-6）。

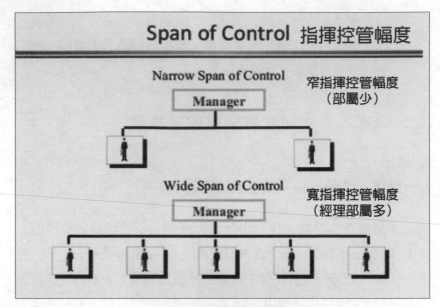

圖12-6　主管指揮控管幅度

七、員工之監督及激勵

　　員工是渡假村最主要的資產，第一線人員的監督與激勵攸關整體的服務品質。給予員工績效獎金、全勤獎金、除夕／初一／初二值班春節紅包、年終特別獎金（視公司當年度的獲利狀況及員工的個人績效決定）或旅遊獎勵具激勵作用。

　　加強監督管理是保證企業執行力有效推行的重要手段，可以建立執行督查制度、實行工作定時報告制度[5]與強化績效考核體系。

[5]填寫工作日誌也具監督效果。

八、兼職員工之運用

渡假村營運季節的尖離峰差距遠大於商務旅館，營運尖峰期招募訓練有素兼職員工並有效運用就非常重要，兼職員工多在餐廳、宴會廳與大廳工作，運用目標是能提供給客人優質的服務，協助部門完成經營指標和利潤，確保賓客的滿意度。

九、工會

工會（unions）可以與僱主集體談判工資或薪水、工作時限和工作條件等等（工會成立的主要意圖）。這些組織和聯合會最常見的共同目標是「保持或改善員工待遇」，這可能包含工資談判、勞動制度、申訴流程、聘僱員工的標準、解僱或晉升、福利、安全保障和政策。工會有相應的章程，其中詳細規定了協商準則以及對應政府監管的各項規定。

第二節　人力運用

一、工作協調

渡假村在部門與部門間或部門內工作人員間因為工作分配的關係，可能會有重疊、重複或留白（overlapping, duplication, and voids）的情形，也可能會有職務或職責衝突（conflicts），故安排部門內及部門間會議，讓工作努力的成果可以有機會協調整合，也

可讓渡假村內所有成員熟悉彼此之工作職責。

需要協調才召開會議，過度安排固定時間舉辦會議是為會議而會議，有時反而浪費人力及時間資源，很容易會衍生出開會而不議論，議論而不決定，決定而不執行的結果。

二、人力資源管理

高層管理人員的人力運用管理行動會以滿足實現組織的願景、目標和文化為基準。

人力資源管理是處理較長遠之企業願景，基於個人能力基礎，不局限於職系或職級，整合全體員工之力量以達成既定業務目標。

問題與思考

➤規劃制定渡假村的組織結構，用意何在？

➤人事管理工作的目的何在？

➤人力資源管理的目的何在？

Chapter

13

渡假村之保全、安全、危險、危機、風險與保險管理

學 習 重 點

➤知道渡假村之保全管理及安全（危險）管理之概念與計畫內容及
計畫建立之步驟

➤認識渡假村之危機管理的程序及事先規劃之內容及危機處理小組
作業計畫內容

➤熟悉渡假村之風險及保險管理之步驟

➤瞭解如何替渡假村作風險識別、風險量度與評估、風險降低與消
除及最節省的投保

早期台灣的大專院校在課堂上幾乎從未講授過渡假村的保全、安全與風險管理的專業知識，直到三十年前台北市晶華酒店樓層間樓梯中空部位發生幼童賓客跌落的意外事故並發展成法律訴訟民事賠償案後，逐漸引起業界的重視，開啓了將此類議題安排進入到學術課程的範圍內。

第一節　保全、安全、危險、危機、風險與保險管理名詞釋義

1. 保全（security）：警衛與守護渡假村的客人、員工與業主之人身與財產，使其免受威脅及損傷。

2. 安全（safety）：避免與預防渡假村的客人、員工與業主之人身與財產因不當作業而遭受到意外傷害。

3. 危險（hazard）：渡假村的實質環境存在著某些自然或人為的狀況（natural and man-made situations），如庭園中有毒的生物或破損的設施，有可能會危及客人與員工的人身安全，謂之危險（hazards）。

4. 危機（crisis）：渡假村因內在或外部社會或實質環境之不利（逐漸形成或突發狀況）的改變，營運作業上遭遇到的重大難題。

5. 風險（risk）：渡假村在開幕經營後，可能會遭遇到各種不同程度的意外事故而蒙受資產或營收上或大或小之損失，視發生頻率與輕重情形而有大小程度的風險。

6. 保險（insurance）：渡假村在營運期間可能發生各種營運作業時的風險，為了降低或消除營收損失，會向保險公司購買

相關保險項目。

第二節　保全與安全管理

　　主要的業務在防患於未然的工作，也就是藉加強維護以免業主、員工與房客遭遇人身的傷害及財產的損失，渡假村建築物較一般旅館（一幢）多很多，且散布範圍廣闊，加上地處偏遠的鄉下，已在一般保全系統作業功能外，所以更須有自己的保全管理計畫。

一、保全管理計畫內容

(一)保全對象

　　渡假村業主、員工與來訪賓客之人身及財產。

(二)保全範圍

　　保全工作的範圍共有下列十二項：

1.客房保全（guestroom security）：包括入住客人的身體與個人財產的安全與損失。
2.門鎖與磁卡安全管控（key and lock control）：確保客房的門鎖磁卡能供安全有效的使用。
3.通路管控（access and perimeter control）：確保進出渡假村的所有通道皆屬有效禁制，宵小難入的狀態。
4.警鈴系統（alarm systems）：消防用通告的警鈴系統維持正常使用狀態。

5.通訊系統（communication systems）：與外界聯絡及內部互聯的系統能確保隱私及正常運作。

6.保管箱（safe deposit boxes）：確保房間內供賓客置放貴重文件或財物的保險箱或是大廳禮賓（concierge）人員作業用保管箱的正常使用。

7.清（盤）點財產管控（inventory control）：點查企業擁有之財務資產以確保損失無虞。

8.清理帳目程序、紀錄、稽核：夜間稽核（credit and billing procedures, recordkeeping, and auditing），配合點交財務與帳目與書面資料。

9.聘僱、審查員工覓保（證人）契約簽訂、訓練（pre-employment screening and employee bonding and training）：配合人事部門需要進行人員查核的工作。

10.酒精性飲料責付（有限服務）（responsible service of alcoholic beverages）：對於在渡假村的餐飲設施中酒醉客人將其安全護送至客房。

11.緊急處理程序（emergency procedures）：製訂緊急事故處理標準作業程序供渡假村其他部門在狀況發生時遵循使用。

12.保險涵蓋範圍（insurance coverage）：識別與評估渡假村營運風險，建議自負風險與購買保險的項目與範圍。

(三)保全計畫之建立步驟與執行

1.找出需加強保全地區（analysis of vulnerable areas）：分析渡假村內易遭受外來破壞入侵對人或財貨可能危及之處，分析其易受害程度並檢視一些項目，如：呆帳——債信程序；偷竊——守衛程序；判例——對旅館案件之法院判決或行政裁

決結果[1]，以找出其他相關可能受到危害或作業疏失之處。

2. 建立保全作業優先順序（establishment of security priorities）：將需要保全管理的項目依重要性排定優先順序。保全風險項目發生機率各不相同，從零到幾乎一定會發生，隨渡假村而異。將蓄意破壞、火災、炸彈威脅、宵小、偷竊商品、侵吞公款、詐欺、竊取餐具、事故、天災、恐嚇威脅、電腦犯罪等保全項目依重要性排定優先順序。

3. 組成保全系統（organization of a security system）：成立保全管理執行單位（聘僱保全公司或自設專責部門任務編組指派主管負責）。渡假村如果要設立專責保全主管（一級主管），應直接對總經理負責（獨立部門與人事、會計主任同位階）。依渡假村之大小，其保全功能之掌控方式可能有三種選擇：(1)自組保全部門；(2)委託專業保全公司；(3)指派專責人員、主管兼任保全工作。組成保全系統之執行單位後，並應讓保全人員接受專業課程訓練。

(四)保全部門人員組織圖

渡假村保安部門人員包括保全主管、保全副主管、保全員交班督導、保全員等（**圖13-1**）。

[1]司法判例的結果可以供作保全優先順序的參考。

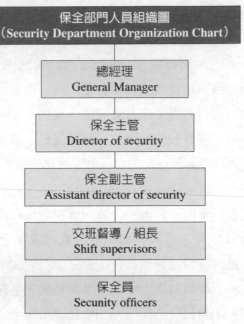

圖13-1　保全部門人員組織圖

(五)保全人員訓練的內容

保全人員需要接受的專業訓練項目與內容如下：

1. 擁擠狀況疏導、交通指揮、守衛與維護次序（guarding and maintaining order）。
2. 意外事件預防及急救（first aid）。
3. 防火作業（fire prevention），如何預防火災的發生。
4. 炸（詐）彈恐嚇處理（handling bomb threats）。
5. 緊急事件處理程序。
6. 合法會議人員鬧場預防。
7. 醉酒客人處理與安全護衛。

8.提領現金或高價財物之收銀人員護衛。

9.調查客房或渡假村範圍內的竊盜案件。

10.偵訊技術及合法取得資訊。

11.公開場所守衛財物。

12.警衛貨物裝卸區。

13.檢查員工攜入或攜出的包裹。

14.與賓客間維持良好公關。

15.檢查障礙設施及機械電子裝備。

16.警報與警示系統監看（monitoring alarms）。

(六)保全政策及執行程序

1.保全政策及執行程序應詳述於部門訓練或作業手冊（training and instruction manuals），讓員工們都能知曉。

2.保全部門之標準作業程序（standard operating procedures）內容應詳述所有特定職掌及責任。

3.保全部門作業程序手冊（procedures manual）內之附表（attached forms）包括保全日誌、一般意外報告、失物招領報告、保全警告表、車禍報告、入侵警告通知、停車證、護衛工作日誌、訪客登記日誌及鑰匙借用日誌。

二、安全管理

渡假村安全管理（safety management）工作內容包括：

(一)安全管理小組編成

成立安全管理委員會，執行安全管理工作。以下為來自喜來登

集團的經驗：

先成立安全管理委員會做意外事件分析，得到六項結果，分別
是：

1.意外常因疏忽或操作不當。

2.客房餐飲部門較具危險性。

3.85%由於操作不當，15%由於環境不良。

4.安全習性由學習養成，大部分意外均發生在任職六個月內。

5.大飯店意外損失較多，主因員工流動性大。

6.員工安全習性常得自「上行下效」，亦包括教育訓練。

安管會針對意外事件分析結果擬定了六項安全管理工作，分別
是：

1.將安全訓練課程排入新進員工訓練計畫（orientation）中，
計畫簡短以滿足旅館時間壓力的現實環境。

2.部門主管不斷協助安全管理計畫執行。

3.印製五本小手冊協助部門主管引導安全訓練工作。

4.總經理評估各部門主管執行績效。

5.印製一本完整的安保損失掌控手冊（safety security loss
control）。

6.在計畫中發展十項行動方案。

(二)安全管理計畫之建立

來登集團的安全管理委員會在安管工作計畫中發展十項行動方
案：

1.消防編組。

2.急救醫療計畫。

3.安保小組編成。

4.安全訓練計畫。

5.緊急處理作業程序。

6.掌控損失書面方針。

7.例行檢查。

8.索賠評估會議執行。

9.意外事故調查。

10.重要事件建檔。

(三)安全檢查

制定例行性維護工作狀況檢查時間表，排定安全檢查人員定期執行安檢工作。工作實施之定時化與制度化及監督機制之建立是安全檢查的重點。

(四)安全小組人員訓練

渡假村安全小組人員皆係任務編組，並非其原有專業工作職掌，成員來自於各部門，亦扮演「單位風險管理員」角色，分別負責其單位的安全執行工作，所以需經常接受訓練課程（**圖13-2**）。

風險評估技巧及技術培訓	企業流感應變方案研討會	為長時間使用顯示屏幕的僱員而設的職安健康講座	消防安全論壇
健康、安全及環保與資產管理問答比賽	消防安全比賽	推行OHSAS18001系統及內部審核	交通安全問答比賽
深造課程：處理位置不明的炸彈恐嚇	健康、安全及環保同樂日	健康、安全及環保通訊	健康、安全及環保建議計畫

圖13-2　安全小組人員訓練一般課程內容

第三節　危險與危機管理

一、渡假村執行危險管理之工作步驟

(一)危險識別

　　清查渡假村庭園內之動植物危險（毒蜂蛇、咬人貓狗、枯立及傾斜樹木）及來自區域外自然（颱風、海嘯）與人為的危險（車輛與坑窪）。

(二)危險評估

　　依遊客特性區分危險程度使用等級（如兒童、孕婦、心臟病及高血壓患者應注意及避免）。

(三)危險消除

排除、隔絕、豎立危險警告標示或訂定安全使用規則（**圖13-3**）。

二、危機管理

渡假村危機管理（crisis management）是藉事前有效的規劃管理以減少或降低遭遇危機所帶來的負面衝擊，並於事發後作「亡羊補牢」執行「消除於已然」的工作。

(一)危機管理預先規劃之內容

1.危機處理之工作人員及裝備。
2.相關之當地社區及政府單位。
3.危機處理指揮中心位址。
4.工作人員之預派。

圖13-3　豎立危險警告標示與安全使用規則

5.指揮體系之順位排列。

6.危機溝通計畫之建立。

(二)危機管理規劃考量

1.不同型式危機發生之潛在程度（可能性）。

2.與其他住宿設施聯繫的可能性（安排客人暫時移往）。

3.人員需要、來源及技術（危機小組）。

4.裝備、補給與交通工具需要。

5.危機小組人員接受訓練機會。

6.鄰近社區緊急支援及本身緊急動員機會。

(三)危機管理的程序

先在管理階層成立工作委員會，並開始建立一系列計畫書。委員會之逐步工作為：

◆危機識別

可能發生於渡假村之危機有：

1.建物失火或森林大火。

2.颱風、颶風或龍捲風。

3.洪水或土石流。

4.地震。

5.燈火管制或無預警停電。

6.暴風雪或冰雹。

7.炸彈、綁架或狙擊手攻擊。

8.劫持人質。

9.火山爆發。

10.暴動或社會失序。

11.醫藥或病患緊急事件。

12.山崩。

13.水源汙染或食物中毒方面疾病。

14.閃電。

15.有害化學物質溢散。

上述危機直接且快速的就影響到渡假村之營運，但某些危機如：勞力不足、交通事業罷工、飛行航次減班、犯罪率增高、傳染病爆發、石油危機、公用事業勞工罷工、幣值不穩、景氣不佳及恐怖活動等可能造成更慘的損失，故必須認識危機之本質。識別是人為或自然危機預警的徵象，可行動時間之長短及其形成速度與掌控的難易度（**圖13-4**）。

◆建立危機處理作業計畫

針對許多緊急狀況必須準備各種不同的書面危機處理作業計畫，內容多寡可彈性運用，但須詳盡到讓員工知其在危機處理過程中擔負之職掌。危機及緊急處理小組成員需完全瞭解及熟悉（接受訓練準備）他們在執行計畫時個人所擔負之角色。

(四)危機處理小組作業內容

1.各部門建立之職責範圍表供成員做適當反應。

2.建立危機處理指揮中心，預先安排指揮體系（鏈），同時亦決定備選指揮中心，於前者失效時替代。

3.員工各項應變能力編組。

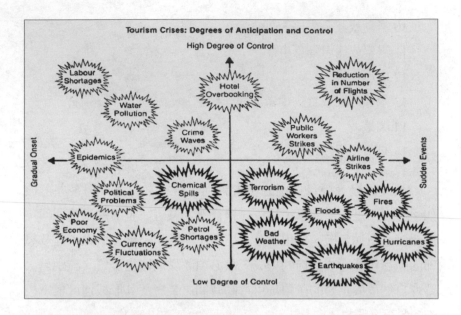

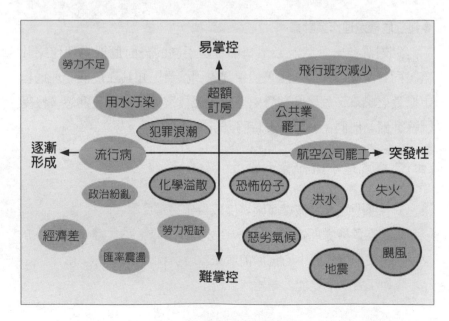

圖13-4 渡假村的危機識別

資料來源Chuck, G. E. (1988). *Resort Development and Management*.

4.選定對外發言人[2]，除此人之外，所有員工不得對媒體發言。

5.指定某些成員專責特定工作。

(五)危機處理救災裝備及補給

1.緊急供電及照明設備。

2.抽水幫浦。

3.緊急電訊系統。

4.備份食物及水。

5.瓦斯、電池、手動工具。

6.保護套袋。

7.床、寢具。

(六)危機處理時的公共關係

1.危機發生時，指派單一發言人面對新聞媒體。

2.危機處理員工要熟悉自己的職責，避免成為媒體閃光燈焦
點，現場若有記者詢問，應禮貌的請其去問主管。

3.危機處理員工應儘速將緊急事件相關訊息呈報主管知曉。

4.媒體記者如被允許待在現場，必須指派專人引領所有記者，
以免干擾救難工作之進行及騷擾家屬，此員工並須適時說明
事件處理進度及救難工作內容。

5.每一個渡假村都應準備好一份「危機時對外溝通計畫」，處
理與外界溝通事宜，展現出專業旅館意象。

6.面對新聞媒體，要更能告知外界身為旅館業者保護客人、員
工及社區之努力。

[2]台灣目前公私營機構多指派副主管或主管擔任發言人。

7.說眞話。

8.告知客人及員工。

9.不管危機的本質或引發的事因，管理單位必須爲危機造成之不方便、損失或傷害公開表示對受害者關心。

第四節　風險與保險管理

一、風險管理

渡假村業者在營運時針對各種可能遭遇到災害損失的部分預作風險移轉或分擔風險的措施，最主要是避免太大的損失影響到整體的營運，但若爲了節省保險費用造成因小失大，則更得不償失。

運用各種方法降低或消除風險並作最節省的投保是風險管理之目的。隨著控訴案件的增多及保費的攀升，風險管理已是渡假村業者一項重要的工作項目。

以下節錄一段有關2007年1月南投縣鹿谷鄉溪頭米堤渡假飯店投保出險理賠的報導，可供渡假村業者在購買保險時的警惕與參考（**圖13-5**）。

風險及保險管理之四步驟：

(一)風險識別

檢視渡假村所擁有的資源、財產，識別所有可能遭遇的風險並以表列之。一般的危險狀況（失修的設施或裝備）所導致損失的風險較易辨識，但因員工疏失導致損失的風險則不易辨識。渡假村營

米堤飯店案定讞保險公司判賠8億

- 前米堤飯店董事長陳明哲：「台灣洪水桃芝颱風，保險公司硬說是山崩，不予理賠，當風險管理不能保障的時候，誰來投資呢。」
- 想到畢生心血全都付諸流水，陳明哲心裡的難過失望可想而知，尤其二審判決，保險公司才判賠4千多萬，陳明哲相當不服氣再上訴，直到4個月前高等法院更一審大逆轉，他在法庭上一度激動落淚，這起案件纏訟5年，直到今天全案定讞(2007/01/19 記者史鎮康／攝影張宗榮南投-台北報導)。

圖13-5 溪頭米堤飯店保險項目處理爭議訴訟案件報導

資料來源：TVBS新聞報導

運期主要的風險類別：

1. 資產及財物損失風險。
2. 營業收入損失風險。
3. 法律責任損失賠償風險。
4. 特殊專業人才損失風險。

(二)風險量度及評估

目的在推估災害損失的發生頻率及狀況嚴重性。

用來作風險量度及評估的資料取得與建立可以針對渡假村災害的特性紀錄、分析，或可從對外貿易協會（商會）及保險商（公司）那裡得到一些資訊。

(三)風險降低及消除

火災風險可藉自動噴水系統或易燃區訂定禁煙規定而降低，盜賊及毀損的防範則可藉保全人員的適當安置及裝設照明與警鈴系統得到改善。員工也可設計成「單位風險管理員」專門負責報告所屬單位疏忽的問題（風險），透過這些措施可降低擔負的保費，因為保險商的賠償也會較少。

(四)風險財務考量

決定保險及自負風險的比重（分量），也就是風險分攤的財務費用，重點在渡假村本身的風險擔負比重及分擔多少風險給其他人或單位，可以不用投保的越多，保費就越省，但若經驗不足，災害損失發生在投保範圍之外則得不償失。一般常常將風險移轉給保險公司或另一個人或其他公司（保全或其他業者）。

二、保險管理

(一)預為規劃

在保險到期前四個月或更早時，藉重新安排保險項目組合，消除重複投保的項目，作較佳規劃。

(二)最節省的投保

1.藉加強作業管控，降低或消除災害損失。
2.消除重複投保的項目。

3.加強自負風險部分的工作項目。

4.加強購買保險的能力。

5.經常檢查保費是否合理。

6.分析投保項目及保障內容。

7.投保正確項目。

8.調查本身是否具備保單內容所要求的管理職能。

9.向較大的保險公司投保。

10.會同保險公司檢查投保部分是否如現況陳述般合格而獲得較低的保費。

(三)投保考慮的項目內容

1.財物損失險（property）：投保的範圍可能有火災、雷擊、水災、盜匪、失竊、損毀等。

2.責任險（liability）：客人身體受傷害或財物毀壞責任險。

3.附加責任險（umbrella liability）：如第三責任險，事故發生傷及第三人。

4.員工意外險（workers' compensation）：員工工作上不管有無過失之意外傷害。

5.業務意外損失險（business interruption）：因為意外發生導致業務中斷。

6.全險（package policies）：可針對特別需要設計，具便利性。

7.特定壽險（life insurance）：重要員工死亡，如行政主廚。

Resort Development and Operations Management

問題與思考

➢渡假村的保全與安全工作為何重要？

➢危險預防與危機處理工作如何執行？

➢保險管理的工作目標為何？

Chapter
14

渡假村之行銷與促銷
活動管理

學 習 重 點

➤知道商業行銷及行銷組合之概念

➤認識行銷的技術與工具

➤瞭解如何藉有效行銷在渡假村同業中獲得競爭優勢

➤熟悉商業行銷與促銷在與季節、氣候變換、節慶及景點結合上之
　運用

　　「行銷」一詞在中國大陸譯作「營銷」，翻譯名詞雖然不相同，但華人商場各行各業在此市場環節重視程度都一樣，過去製造業採用1960年麥卡錫（Mc Carthy）基礎行銷理論的4P's[1]行銷組合當做實務已然足夠，但服務業尤其是渡假村業，買賣交易過程的時間長，場地情境因子重要，行銷目標除了在傳達訊息（information）方面要讓顧客「心動」外，在舉辦促銷活動（promotion）時還要令其「感動」。

第一節　渡假村行銷之重要性

一、克服渡假村事業經營之挑戰

渡假村事業經營時面對之挑戰包括：

1. 來自於住宿同業（accommodations）及遊憩設施業（recreational facilities）之競爭（如民宿或高爾夫球場業）。
2. 季節性尖離峰需求之變動大（seasonal demand fluctuations）。
3. 惡劣的天氣變化（climates），基於安全考量導致行程取消。
4. 安排參與或自行舉辦之節慶活動（events）之細節繁瑣，費時費力。
5. 透過旅行社業（travel agencies）與鄰近觀光景點業（attractions）[2]合作的一日內旅遊行程（excursions）品質難以掌控。

[1] 4P's為商品（Product）、通路（Place）、價格（Price）與促銷（Promotion）。
[2] 指風景區、遊樂園、古蹟、博物館或海生館等場所。

二、渡假村行銷之重要性

對顧客來說，行銷（marketing）³最終目的在滿足市場現有與潛在顧客的需要，使其不斷產生快樂的體驗，獲得樂趣感（pleasure feeling）。對渡假村業主來說，在提供顧客樂趣體驗前要做的是：創造出商品及服務之意象吸引力，從而影響顧客購買決定；提供有品質及價值之設施與活動讓賓客滿意，賺取企業利潤。

行銷與促銷商業行動可以幫助渡假村業主達成滿足顧客需要的以上所述並賺取企業利潤的目的，所以很重要。

三、行銷之定義與概念

行銷是規劃與執行內含企業組織或個體之理想（ideas）產品與服務（goods and services）的觀念、價格、推廣及傳銷之程序，用以幫助市場交易。簡言之，採用一些市場化方法或工具以幫助產品銷售而增加獲利。

渡假村行銷之核心觀念在於有效率及效能（efficiently and effectively）的藉資訊與促銷（information & promotion）滿足顧客之心理想要與需要（wants and needs）。行銷意味著商家需要市場，而商場如戰場，故商家希望能藉著各種方法（methods）或行動方案（actions）讓潛在市場（potential market）推動起來（moving），也就是說讓市場潛在顧客心動（motived by attracting）進而產生購買慾望。

商家透過資訊告知與促銷方案（promotional alternatives）可以

³marketing在台灣稱為行銷，在中國大陸稱為營銷。

令市場顧客心動，故行銷的內容就是資訊告知與促銷。資訊告知包括廣告、人員銷售、宣傳與公關。促銷包括優惠打折、贈送禮金禮品、舉辦周年慶與節慶活動，是最能感動（touched by inspiring）顧客的行動（actions）。

四、行銷組合之內容與概念

告知市場潛在顧客（consumers）企業的商品與服訊息內容，打動其心進而吸引遊客（visitors）到訪，用一些重要元素組合，如產品、價格、通路與促銷（4P's）或加上群眾（people）、規劃設計（programming）、合作關係（partnership）以及包或套裝（packaging）成為8P's，謂之行銷組合（marketing mixture）（圖14-1）。行銷組合中各個要素分別有其功能，若能發揮集群吸引力

圖14-1　行銷4P's組合

（clustering attractive forces），藉著推拉力量（push & pull forces）
足以創造需求，擴大市場佔有率。

第二節　渡假村行銷計畫之規劃

一、渡假村產業商場動態營運架構

　　渡假村產業的商業市場在供給與需求面的推拉力作用下，產生
的動態營運架構是一個供應商與需求市場配合的互動模式（**圖14-
2**）。

圖14-2　渡假村產業之商場動態營運架構

二、行銷計畫之規劃程序

渡假村行銷計畫之規劃程序有五個階段工作：(1)商業行銷與促銷行動之前置作業——研究與分析（research and analysis）；(2)商品與服務配合市場之研究——資產分析（property analysis）；(3)市場區隔及開發目標市場——STP目標行銷；(4)確立行銷組合的內容（4P或8P）；(5)選擇正確的行銷工具（方法）：廣告（advertising）、宣傳（publicity）、公關（public relations）與促銷（promotion）。

(一)商業行銷與促銷行動之前置作業——研究與分析

策略行銷必須基於市場、發展趨勢、遊客動機及行為分析。發展行銷策略、執行方案及決策皆需仰賴上述研究所建立之資訊系統。CEO從行銷與促銷之研究與分析中知道渡假村現在地位（where）及未來走向（it will go）。邏輯方法為：

◆檢視產業環境要素

環境的外在作用力可能有助（help）或阻擋（hinder）事業之發展，所以要找出市場的障礙（constraints）：包括經濟、社會、競爭、地理、技術、通路及政治的作用力（forces）。找出作用力之資訊源（resources）有：

1. 蒐集中央或地方級機構所編製的統計要覽或研究報告，內載之數據資料皆有助於作目的地市場研究。
2. 採用中央、省或地方機構，包括主計處、銀行、經濟／工商業部門、經建局處、觀光會議局、住宿業協會及旅遊貿易協

會的二手資料。

3.透過遊客問卷調查（一手資料），瞭解遊客旅遊動機
（why）、使用工具（how）、偏好內容（prefer）及體驗結果
（what）。

◆分析現有市場（the current market）

分析以下三個層面的資料：

1.顧客住宿歷史分析（analysis of guest histories）：藉以知道市
場消費頻率、時間、團的大小及使用之設施及服務。

2.營業量及趨勢分析（analysis of sales volumes and trends）：分
類統計（FIT、會議客、旅行社業務、餐飲、特會、套裝促銷
及獎勵旅遊等業績）並製成報表（週、月、季、年報表），
以瞭解各項業績產能（毛利及淨利潤）。

3.顧客問卷調查（guest questionnaires）：依據萬豪酒店與渡假
村集團（Marriott Hotels and Resorts）一項全國性調查顯示，
3/4以上的遊客只從事三天以內的旅遊，3/5的遊客只參與週
末旅遊，只有1/4的遊客會花四天以上時間渡假旅遊，所以渡
假村商品組合中大部分應提供一至二夜的優惠套裝週末渡假
商品。

(二)商品與服務配合市場之研究——資產分析

1.週期性資產分析可以找出渡假村之優勢及弱勢項目（strengths
and weaknesses）。

2.現代社會快速變遷的市場會改變原有商品之本質及利用。

3.包括在資產分析中渡假村類型、顧客與員工比、服務品質、
零售店數量與類型、房間的配置與品質、交通可及行、停

車設施、餐廳、休閒遊憩設施、商業服務設施、其他特定服
務、鄰近景點、實質環境狀況與地理位置等十九項元素。

(三)市場區隔及開發目標市場──STP目標行銷

行銷大師菲利普‧科特勒（Philip Kotler）之目標行銷（STP）
程序（process）能用以有效率及效能地執行行銷作業。目標行銷有
三個階段步驟：

1.Segmenting（區隔各不同需求的市場）。
2.Targeting（以現有商品瞄準區隔市場之需要特性找出目標市
　場）。
3.Positioning（針對目標區隔市場需要為商品重新包裝定位）
　（**圖14-3**）。

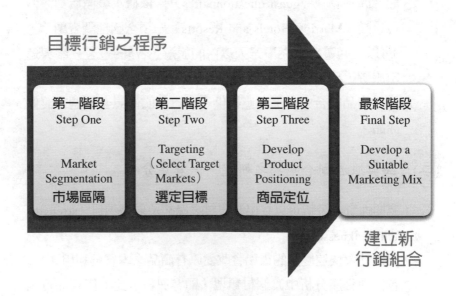

圖14-3 菲利普‧科特勒目標行銷的程序

最後針對新開發的市場建立創新的商品組合。

(四)確立行銷組合的內容（4P's或8P's）

透過企業經營管理的行銷組合（4P's或8P's）銷售創新商品（**圖14-4**）。

(五)選擇正確的行銷工具（方法）

渡假村行銷可利用的工具或採用的方法有廣告（advertising）、宣傳（publicity）、公關（public relations）與促銷（promotion）。渡假村透過買廣告、DM宣傳、媒體公關與舉辦活動促銷等製造需求。

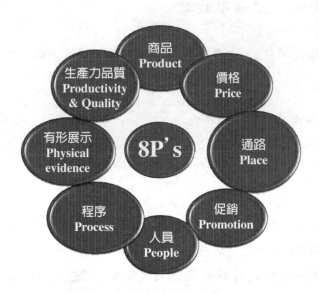

圖14-4　服務業行銷8P's組合

三、廣告媒體之選擇

選擇媒體時，傳訊到位與頻度（reach and frequency）是首要考量，reach意味看此廣告之人數，frequency是說這些看此廣告的人會要看幾次。電視媒體選擇廣告時段可以參考AC Nielsen收視率調查公司[4]之統計資料，雜誌媒體在美國有Simmons公司之參考資料，平面媒體又分大眾及小眾媒體，小眾媒體廣告的時效長是其優點。電子媒體的網路社群社交網站是新興廣告平台，如：微博（web log）、臉書（facebook）、推特（twitter）、YouTube等都是。

四、廣告行銷基本觀念

廣告功能有二：吸引消費者產生興趣，提供消費者產品及購買訊息。

(一)廣告內容

需要告訴潛在市場的客源（you need to tell people）：

1.你（渡假村）是誰（名字）？（Who you are？）
2.你有提供哪些產品（住宿餐飲與休閒娛樂）與服務（活動安排與設計）？（What you offer？）
3.如何到你這裡拜訪與購買（地址、電話與聯絡方式）？（How to find you？）（圖14-5）。

[4]在台灣稱作尼爾森行銷研究顧問股份有限公司，公司的業務是為顧客提供可靠及客觀的廣告效應的情報以及提供銷售顧問。

圖14-5 美國加州安納罕希爾頓塔樓酒店（Hilton and Tower）

(二)良好平面廣告之成分（ingredients）

1.吸引人的平面配置，標題能抓住讀者的眼光。

2.有效的內容，副標題點出賣點，陳述精簡，訊息豐富且易於閱讀。

3.類型組合佳，標題、副標題、陳述三者間取得平衡。

4.針對目標市場闡明出具圖文藝術的主要景點及訴求。

5.具渡假村之名稱、logo及聯絡電話（**圖14-6**）。

圖14-6　澳門半島十六浦（碼頭）索菲特酒店的廣告

五、宣傳、公關與促銷之基本觀念

(一)宣傳

　　為渡假村之新聞與故事特色透過電子與平面媒體將資訊傳達特定市場。因為不需花費大筆經費，運用時機常在尖峰期發布新聞訊息或特色故事以建立良好品牌意象。可資運用之溝通工具包括：新聞稿、專欄故事、電話連線訪問、客人訪談的CF、置入性帶狀節目、公開演講、公共服務宣示、圖文競賽及攝影展活動（**圖14-7**）。

圖14-7　澳門威尼斯人渡假村邀請媒體報導娛樂場競賽遊戲

(二)公關

公共關係是渡假村用來建立公眾信任度的工具，透過訊息溝通樹立起良好的形象與聲譽，運用媒體關係進行廣泛宣傳是最快的公關傳播方式，所以no comment已經成為渡假村公關避免使用之詞彙。

(三)促銷

促銷成分有二：價錢及娛樂訴求。一般在淡季推動促銷計畫（購買廣告、實施差動價格、舉辦大型活動），在平日執行行銷計畫（業務宣傳、公共關係）（**圖14-8**）。

六、釐定行銷計畫之內容

渡假村行銷計畫的內容包含廣告、宣傳、公關與促銷，找出四

圖14-8　美屬塞班島太平洋娛樂綜合渡假村舉辦記者招待會

個W與兩個H開頭的問題答案以建構其內容，並依據Why、How和What之思維架構組合成市場行銷內容。

(一)四個W開頭的問題

四個W為一個「Why」與三個「What」開頭的四個問題，即：

1. 為何顧客會光臨我的渡假村？（Why should customers choose your resort？）
2. 是什麼因素讓自己的渡假村與眾不同？（What makes one resort different from all others？）
3. 自己的渡假村擁有什麼可以提供給顧客的？（What do you have to offer customers？）
4. 什麼樣的區隔市場最適合我的渡假村？（What segment of the

market is best suited for your property？）

(二)兩個H開頭的問題

兩個H為「How」開頭的兩個問題，分別為：

1.如何去告訴潛在顧客自己的商品內容？（How do you tell people about your product？）

2.如何去建立現有顧客之忠誠度？（How do you develop customer loyalty？）

(三)渡假村業者規劃之行銷組合

渡假村的事業計畫書內揭櫫了企業的使命與願景（mission and vision），這是顧客為什麼選擇購買的主因（Why should customers choose your resort？）。企業營運作業的目標是永續經營與獲利，要靠如何做（How do you do?）來達成，所以用兩個「How」找到的答案建立行銷行動方案（marketing alternatives），至於利基與潛在的目標市場及與其配合的定位商品與服務內容則來自兩個「What」開頭的問題答案，而要讓現有與潛在顧客「心動」的資訊內容則建立在最後一個「What」開頭的問題答案上，也就是渡假村的特色。

行銷的工作就是資訊傳達與促銷（information & promotion），渡假村的行銷傳播順序（communicating sequence）就是利用資訊傳達使市場心動，利用促銷令賓客感動（圖14-9）。

(四)渡假村行銷組合之資訊內容

渡假村行銷組合（marketing mixture）的資訊內容要傳達三個顧

圖14-9　渡假村的行銷與促銷傳播順序

客想知道的問題：

1. 商品與服務的品質爲何？（What is the quality of the product？）

2. 商品的涵蓋範圍與內容爲何？（What is the scope of the product？）

3. 整體服務的水準爲何？（What is the level of the service？）

問題與思考

➤製作行銷計畫的程序與步驟爲何？

➤一份優質行銷計畫的架構及訴求爲何？

➤商場行銷的工具有哪些？

第四篇
結　論

Chapter
15

渡假村管理的原則與哲學

學 習 重 點

➤知道渡假村開發之規劃基礎、原理與實務

➤認識渡假村營運管理之理論與實務

➤熟悉渡假村事業之行銷與促銷管理

➤瞭解渡假村事業成功營運之哲學

渡假村開發與營運管理是一門專業知識密集的服務業，事業的所有行動方案（alternatives to action）、作業程序（operating procedures）與永續營運管理（sustained operations）皆有其基本（basics）、原則（principles）與哲學（philosophies），可供業者參考並適時運用以確保事業經營成功。

第一節　渡假村開發基礎、原理與實務

渡假村之利基市場（niche market）[1]為休閒渡假遊客，無論是定點旅遊之散客（foreign independent traveler，簡稱FIT）或深度旅遊之團體旅客（group inclusive traveler，簡稱GIT），皆希望其選定的渡假村擁有之住宿餐飲設施或休閒享樂環境充滿著適意怡情的美好體驗（good accommodations & atmosphere）。

渡假村源於人類歷史上暫離（escape）家居生活的遊樂行為，選址規劃時，基地自然景色（natural scenery）及導入之遊憩活動（recreation activities）與發展的設施皆是重要先決因子。氣候佳、風景優美的鄉村是投資開發者首選的渡假勝地。渡假勝地的景色（views and sights）及鄰近地區景點旅遊行程（excursions）[2]，具有商業上經濟利益（economic benefits），對渡假村事業經營來說，這些條件是營運成功的基本。

安全、便利與舒適是觀光客共同需求，更是純渡假遊客要求的基本條件，所以社區完備的基本公共設施（Infrastructure &

[1] 主要客源。
[2] 半日或一日來回的景點遊玩行程。

superstructure）[3]與人員服務是渡假村營運成功之基礎。

第二節　渡假村的開發與設施規劃

一、渡假村的開發類型

渡假村的硬體建設為遊戲、休閒、遊憩、娛樂與住宿餐飲設施複合而成，因為開發基地擁有先天自然資源的條件有別，本於遊客休閒渡假與享樂體驗的需求為前提，依其發展規模而形成以下三種類型住宿業：

(一)渡假勝地

旅遊景點、遊憩、娛樂場所與餐飲住宿業複合群集所在之地區，適合觀光客定點旅遊[4]。

(二)渡假村

內涵各類別娛樂與遊憩設施之大型住宿業，遊客停留在渡假村內，無需外出就可享受體驗豐富多樣的遊憩活動，在多種選擇的料理餐廳品味美食同時欣賞表演節目。

[3]水電瓦斯管線與交通運輸系統。
[4]目的地型態停留時間較長的旅遊。

(三)渡假旅館

　　位於渡假勝地內，館內附屬的遊樂設施（in-house amenities）較少，是房間數不多之小型住宿業，提供基本的餐食計畫，遊客可日間外出前往鄰近的景點遊玩或夜間到周遭的娛樂場所尋歡作樂。

二、渡假村之投資特性及開發規劃

　　渡假村採用住宿單位、公寓、別墅（condos, apartments, villas）這些型態的開發建築住宿設施並以「產權共有」（resort condominium）的作業方式銷售房地產（不動產）權，目的用以快速籌措資金，主要原因是為了降低龐大的硬體建設投資成本及鉅額貸款的利息負擔。

　　產權共有的住宿設施開發案多以客棧（Inn）[5]或套房（Suite）[6]模式經營，業者經常會搭配分時共享（time-sharing）的預售方案（booking reservation）以確保較高的住房率，而此方案也能讓投資買主每年獲得免費回住一次，享受擁有渡假別墅的滿足感（**圖15-1**）。

三、適意怡情的情境體驗設計

1. 渡假村在設施規劃時，大廳區域採用挑高中庭的設計（**圖15-2**），入口區加強庭園景觀美化設計，讓住宿旅客處在寬廣空間無視覺上壓力，容易放鬆心情。
2. 餐廳採用露天（open-air）或半露天的空間設計，使進餐客人

[5] 平價住宿設施。
[6] 高價位住宿設施。

圖15-1　美國的家園旅館（Homestead）以「產權共有」地產開發建設起

　　享受寬敞的戶外自然情境。

3.客房（bedroom）設計採用傳統流派（富麗堂皇裝潢）或當
　代流派（簡明裝潢），套房含陽台（lanai）及落地窗陽台、
　獨立浴缸，起居間（living room）含迷你吧檯（mini-bar）、
　乾吧（dry-bar）[7]或方便調酒的濕吧（wet-bar），吧檯設施可
　提供點心飲料（refreshments），有娛樂助興的功能（**圖15-
　3**）。

[7]需自備酒類飲料的吧檯。

渡假村開發與營運管理
Resort Development and Operations Management

圖15-2　渡假村大廳的挑高中庭創造出怡情舒壓的環境

圖15-3　客房內的迷你吧提供點心與飲料

四、渡假村會展（MICE）設施的規劃

　　會議渡假的市場開發，要求渡假村投資開發會議間、會議廳與國際會議廳（meeting, conference, & ballroom）等商用會議與展覽設施，以及宴會廳、酒吧與雞尾酒廊（banquet hall, disco pub, & cocktail lounge bar）等夜間室內娛樂設施，參與會議賓客白日時段開會，夜間可在娛樂場地社交聯誼（**圖15-4**）。

圖15-4　南韓江原道大世界酒店與博奕娛樂場

五、渡假村（勝地）的傳統保持

　　渡假村保持的傳統可以感動忠誠老顧客，維繫離峰季節的住房人氣，所以每年度持續舉辦渡假村的傳統活動是最有力的行銷與促銷。此類傳統說明如下：

1.南台灣墾丁半島海濱渡假勝地每年春假期間（3月底到4月初）舉辦春天的吶喊（Spring Scream）[8]與「春浪」音樂節慶（Spring Wave Music and Art Festival）。

2.法國尼斯（Nice）海濱渡假勝地每年2月舉辦嘉年華遊行，是世界三大嘉年華會之一[9]。

3.德國慕尼黑每年10月初舉辦為期兩週十六天的啤酒節（Oktoberfest），又稱十月節（圖15-5）。

4.美國夏威夷州茂宜島卡納帕利海濱渡假村（勝地）在洋蔥盛產期8月底舉辦年度洋蔥節。

5.美國佛羅里達州奧蘭多迪士尼世界神奇王國（Magic Kingdom）與未來社區實驗模型（EPCOT）渡假村舉辦傳統煙火盛會（圖15-6）。

圖15-5　德國慕尼黑的啤酒節狂歡派對

[8]2007年正式獲准進駐台灣最南端墾丁鵝鑾鼻公園內舉辦，是首開大型展演活動進駐的先例。

[9]另外兩個為「巴西里約熱內盧嘉年華」和「義大利威尼斯嘉年華」。

圖15-6　迪士尼世界神奇王國舉辦傳統煙火盛會

6.美國紐澤西州大西洋城渡假勝地每年4月舉辦復活節大遊行
　（The Easter Parade）。

六、渡假村的主要遊憩活動及設施

1.渡假村之主要遊憩活動設施能建立品牌名聲與吸引目標客
　源，輔助之多樣遊憩活動設施能滿足大眾市場並分散遊憩使
　用人潮。

2.高爾夫球場是建立企業品牌的主要遊樂設施，最適合選擇搭
　配的活動與設施為網球（場）。

3.讓高爾夫球手（客人）喜愛的球場挑戰是來自於球道的難
　度設計，如樹列球道（tree-lined fairway）、樹叢球道（tree
　placed fairway）、沙坑（sand bunkers）、水坑障礙（water

hazards）、丘狀果嶺（elevated green）及球道凸起外緣
（mount），這些難度設計除了增加球手打球的樂趣外，亦
可創造球場人造景觀的特色（圖15-7）。

圖15-7　高爾夫球場沙坑障礙具景觀美化功能

4.渡假村投資健康俱樂部（health club）設施，提供醫療美容設
　施與服務，除了能建立企業品牌正面意象外，並有助房價調
　高與整體營業收入增加的價值（圖15-8）。

圖15-8　渡假村的健康俱樂部

5.渡假村是一個純粹提供遊樂的場所，遊客前往只有一個目
的，就是去享樂，業主必須要開發日間戶外遊樂活動與設施
及夜間室內休閒娛樂活動與設施，讓住宿客人享受戶外大自
然景色與排遣夜晚室內的孤寂感，提供全天候享樂環境（圖
15-9）。

圖15-9　渡假村遊樂設施雲霄飛車加入虛擬實境（VR）元素

第三節　渡假村之營運管理

一、渡假村前檯之工作重點

　　渡假村的老顧客市場是穩定淡季住房率的保證，前檯便是建立
老顧客市場的基地，前檯主要的工作重點如下：

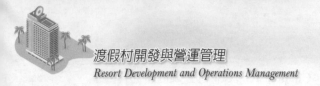

1.有效訂房作業，穩住老顧客市場。

2.保持美觀門面，建立品牌意象。

3.建立部門間良好溝通橋樑，保持穩定住房率成為營運作業的神經中樞。

4.持續電腦自動化更新，提升服務作業效率（**圖15-10**）。

圖15-10　渡假村前檯服務人員的工作重點

二、渡假村之餐飲管理

餐飲服務對渡假村日常作業尤其重要，因為一般說來，房價中就包含了餐食費用，餐食供應與人員服務令住宿客人反應不佳，必然影響到住房率，餐飲管理的基本與原則包含餐食計畫、主廚團隊與菜單規劃，說明如下：

1.偏遠位置渡假村之餐食計畫多採用美式計畫（American Plan），有別於傳統歐洲渡假旅館採用的歐式計畫（European

Plan）。位於渡假勝地的渡假村或旅館兼採用半美式計畫
（Modified AP）；房間數少的渡假旅館則採用或大陸式
（Continental Plan）或百慕達式計畫（Bermuda Plan）。

2.廚房與主廚團隊具有規模之渡假村，提供餐食適宜選用美式
或半美式計畫，廚房設備簡單的渡假旅館宜採用大陸式計
畫，方便住宿遊客於日間外出遊玩（**圖15-11**）。

3.週期性菜單規劃的原則採用單數日期基礎，以住客平均停留
夜數為基準[10]，雙停留夜數如六夜則加一，規劃七天週期的
菜單；如為七夜則加二，規劃九天週期的菜單。

圖15-11　渡假村的餐食計畫視擁有之廚房設備而定

[10]住宿客人停留的白日較夜晚多1，如3D2N。

三、渡假村之人力資源管理

渡假村之人力資源管理分為兩個部分的工作內容,一是人事業務管理,另一是人力運用管理。

(一)人事管理原則

1.聘任僱用、訓練及照顧員工福利(hiring, training, and compensating staff):甄選及晉用,新進及在職訓練,以及薪資、福利及補助。
2.員工之監督及激勵(staff supervision and motivation):員工是渡假村最主要的資產,第一線人員的監督與激勵攸關整體的服務品質。
3.兼職員工之運用(part-time and seasonal labor):渡假村營運季節的尖離峰差距遠大於商務旅館,營運尖峰期招募訓練有素兼職員工並有效運用就非常重要。
4.工會:與員工代表協商並提供工會所需資訊。

(二)人力資源管理原則

高層管理人員的人力運用管理行動會以滿足實現組織的願景、價值、目標與文化為基準。渡假村最有價值的資源就是它的員工,企業組織的使命、願景與最終目標都要靠員工來實現。所以人力資源管理是處理較長遠之企業願景,基於個人能力基礎,不局限於職系或職級,整合全體員工之力量以達成既定業務目標(defined business goals)。

人力資源管理的工作目標包括:創造理想的企業環境,鼓勵員

工創造，培養積極的工作風氣；當企業文化不合理時，人力資源管理政策應促使其改進，從而幫助企業實現競爭環境下的具體目標。

四、營運作業之保全、安全、風險與保險管理

1. 訂定保全及安全管理的目標，建立渡假村之保全管理及安全管理計畫，據以執行保全工作，保障業主、員工、遊客之人身及財產的安全。
2. 制定危險與危機管理計畫，降低意外事故發生的機會並減少營運上的損失，化危機為轉機。
3. 發展渡假村之風險及保險計畫（risk and insurance plan），藉著危機管理避免企業難以彌補的損失，購買保險以確保能降低日常營運的風險。

五、營運作業之行銷與促銷管理

(一)建立渡假村的行銷計畫

1. 使用4W2H架構（一個Why、三個What與兩個How開頭的問題）找出行銷計畫的重要元素（key elements）。
2. 建立行銷計畫建構之訊息傳達方法與促銷實施方案。
3. 訊息傳達方法：廣告、宣傳、公關與人員銷售；使用媒體傳達的內容包括：我們是什麼渡假村（Who you are？）、提供的商品為何（What you offer？）與在哪裡可以找到我們的渡假村（How to find you？）。
4. 促銷方案的內容：抽獎、贈送等獎勵、各種優惠打折、房間

升等與舉辦大型節慶活動。

5.行銷組合的使用時機：營運淡季採用砸錢的方案（買廣告與辦促銷活動），旺季用省錢的方案（公關與宣傳）。

(二)市場行銷錦囊秘方

以行銷計畫的Why（使命與願景）為核心熱忱接待賓客，以How（包裝與組合）持續推出渡假村新商品，並以What（商品與服務內容、品質、水準）為市場行銷的資訊內容（圖15-12）。

用嶄新亮麗的包裝提升既有商品的價值，使潛在市場的顧客能夠心動，用積極回饋的熱忱接待感動老顧客。說明如下：

1.創新商品（新菜單、遊憩設施、娛樂活動與景點遊程）令潛在顧客因新奇而心動（perceived），產生購買慾望，開發新市場。

2.尊榮接待、超值優惠與家的溫馨令現有顧客感動（touched），成為忠誠顧客，穩住老市場。

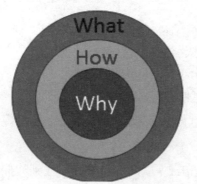

What：商品與服務
（products and service）

How：創新與組合
（new and mixture）

Why：使命與願景
（mission, ideals and visions）

圖15-12　渡假村行銷工作的重點觀念與內容

問題與思考

➤渡假村的市場需求,除了短與長假期的顧客來源外,尚可開發
 的新市場有哪些?

➤渡假村在克服營運淡旺季間差距變動過大的劣勢時,可採用對
 策方案有哪些?

➤渡假村在選擇提供餐食計畫時考量的因素為何?

參考文獻

賴宏昇、楊志義（2014）。〈亞洲區博奕業之比較研究〉。《觀光旅遊研究學刊》，9(1)，73-82。

Amstrong, G. & Kotler, Philip (2000). *Marketing* (5th Ed.).

Cooper, B. Rollin (1999). *Campground Management: How to Establish & Operate Your Campground*. Sagamore Publishing, Inc. IL USA.

Dickinson, H. Robert, & Vladimir, N. Andy (1997). *Selling the Sea: An Inside Look at the Cruise Industry*. John Wiley & Sons, Inc.

Eade, H. Vincent & Eade, H. Raymond (1997). *Introduction to the Casino Entertainment Industry.* Prentice-Hall, Inc. NJ USA.

Gee, Y. Chuck (1988). *Resort Development and Management* (2nd Ed.). The Educational Institute of the AH & MA. MI USA.

Gee, Y. Chuck (1993). *Resort Development 1993 for Taiwan School of Travel Industry Management*. U. of Hawaii at Manoa.

Gee, Y. Chuck, Makens, C. James, and Choy, J. L. Dexter (1997). *The Travel Industry* (3rd Ed.). Van Nostrand Reinhold NY USA

Goodhead, T. and Johnson, D. (1996). *Coastal Recreation Management: The Sustainable Development of Maritime Leisure*. E & FN Spon UK.

Gunn. A. Clare (1994). *Tourism Planning: Basics, Concepts, and Cases* (3rd Ed.). Taylor & Francis.

Gunn, A. Clare (1997). *Vacationscape: Developing Tourist Areas* (3rd Ed.), pp.31-32, 59-60. Taylor & Francis PA USA.

Haywood, Les (1995). *Community Leisure and Recreation; Theory and Practice* (2nd Ed.). Butterworth-Heinemann Ltd.

Kasavana, L. M. & Brooks, M. R. (2001). *Managing Front Office Operations* (6th Ed.). The educational institute of the AH & LA MI USA.

Kilby, J., Fox, J., & Lucas, A. F. (2005). *Casino Operations Management* (2nd

Ed.). New Jersey: John Wiley & Sons, Inc.

Mathieson, Alister & Wall, Geoffrey (1986). *Tourism: Economic, Physical and Social Impacts*. Reprinted, Longman Singapore Publisher (Pte) Ltd.

Medlik, S. (1996). *Dictionary of Travel, Tourism and Hospitality* (2nd Ed.). Butterworth-Heinemann Ltd. Oxford.

Mill, C. R. (2008). *Resort: Management & Operation* (3rd Ed.). John Wiley & Sons. Inc. NJ USA.

Nickerson, P. Norma (1995). Tourism and Gambling Content Analysis. *Annals of Tourism Research, 22*(1), 53-56.

Phillips, L. Patrick (1995). *Developing with Recreational Amenities: Golf, Tennis, Skiing, Marinas*. ULI-the Urban Land Institute Washington, D.C.

Roberts, Chris &Hashimoto, Kathryn (2010). *Casinos: Organization and Culture*. Pearson Prentice Hall NJ.

Rosenow, E. John & Pulsipher L. Gerreld (1979). *Tourism: The Good, the Bad, and the Ugly*. Media Productions & Marketing, Inc. NE USA.

Sawyer, H. Tomas and Smith, Owen (1999). *The Management of Clubs, Recreation and Sport: Concepts and Applications*. Sagamore Publishing. IL USA.

Seabrooke, W. and Miles, C. W. N. (1993). *Recreational Land Management* (2nd Ed.). E & FN Spon UK.

Singaravelavan, R. (2011). *Food & Beverage Service*. Published in India Oxford Univ.

Smart, J. Eric (1981). *Recreational Development Handbook*. The Urban Land Institute.

Sr, V. M. & Croes, R. R. (2003). Growth, Development and Tourism in a Small Economy: Evidence from Aruba. *International Journal of Tourism Research, Vol. 5*, 315-330.

Stutts, T. A. & Wortman, F. J. (2006). *Hotel and Lodging Management* (2nd Ed.). John Wiley & Sons. Inc. NJ USA.

Schwanke, Dean (1997). *Resort Development Handbook*. Urban Land Institute.

Torkildsen, George (1992). *Leisure and Recreation Management* (3rd Ed.). E & FN Spon London UK.

Upchurch, Randall & Lashley, Conrad (2006). *Timeshare Resort Operations: A Guide to Management Practice*. Elsevier Butterworth-Heinemann Ltd. MA USA.

休閒遊憩系列

渡假村開發與營運管理

作　　者 / 楊知義、賴宏昇
出 版 者 / 揚智文化事業股份有限公司
發 行 人 / 葉忠賢
總 編 輯 / 閻富萍
特約執編 / 鄭美珠
地　　址 / 22204 新北市深坑區北深路三段 258 號 8 樓
電　　話 / 02-8662-6826
傳　　真 / 02-2664-7633
網　　址 / http://www.ycrc.com.tw
　E-mail　 / service@ycrc.com.tw
　 I S B N　 / 978-986-298-329-4
初版一刷 / 2019 年 7 月
定　　價 / 新台幣 380 元

國家圖書館出版品預行編目（CIP）資料

渡假村開發與營運管理 / 楊知義、賴宏昇著.
-- 初版. -- 新北市：揚智文化, 2019.07
面；　公分. -- (休閒遊憩系列)

ISBN 978-986-298-329-4 (平裝)

1.休閒事業　2.渡假中心　3.旅遊業管理

992.2　　　　　　　　　　　　　108013551